DIY物語

鐵·的·代·誌

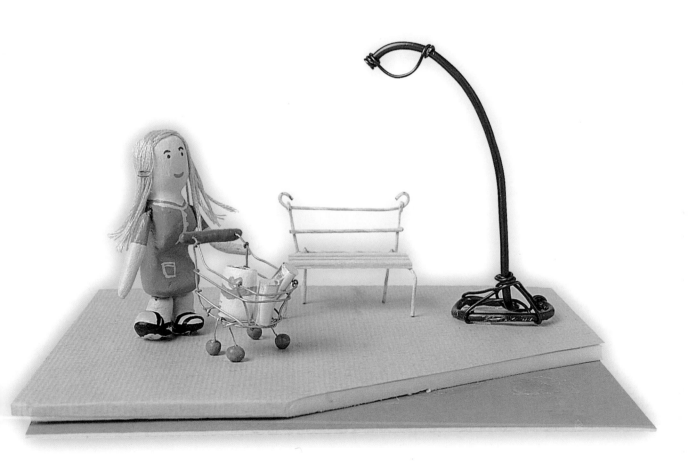

目錄　CONTENTS

前言 · · · · · · · · 4

工具材料 · · · · · 6

壁飾類 · · · · · · 12

雜貨類 · · · · · · 56

壁飾類—仿造生活 · · · · 16

自己的窩

散　　步

可愛的家

女孩與貓

休憩小站

我的生活

DIY物語
鐵 · 的 · 代 · 誌
壁飾類
PART I

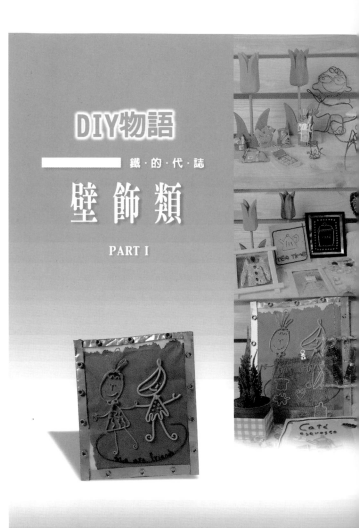

壁飾類—鑲嵌生活 · · · · 30

好哥兒們

淑女之夜

吃飯囉

下午茶

玩樂裝扮

心感情

最初的愛

壁飾類—畫生活 · · · · · 44

咖啡進行曲

水　　果

網　　點

線　　景

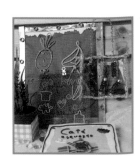

雜貨類—輕鬆小站····60

毛 線 紙 夾

羽 翼 紙 夾

自 然 風 紙 夾

鐵 　 絲 　 籃

夢 幻 鐵 絲 籃

珠 　 寶 　 盒

甜 心 盒 子

相 框 主 義

啤 　 酒 　 鐘

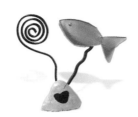

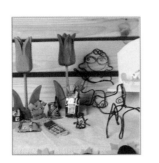

雜貨類—品味空間·····80

心 情 信 箱　　　　雜 誌 衣 架

愛 的 掛 勾　　　　窩 心 水 架

布 衣 掛 勾　　　　溫 馨 布 筒

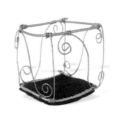

DIY物語
鐵·的·代·誌
雜 貨 類
PART II

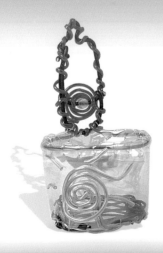

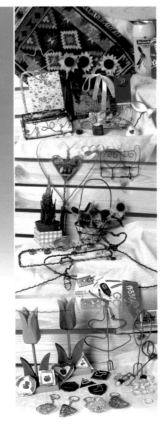

雜貨類—生活奇想·····94

鐵 的 鑰 匙 圈

百 變 花 叉

個 性 卡 片

小 　 吸 　 鐵

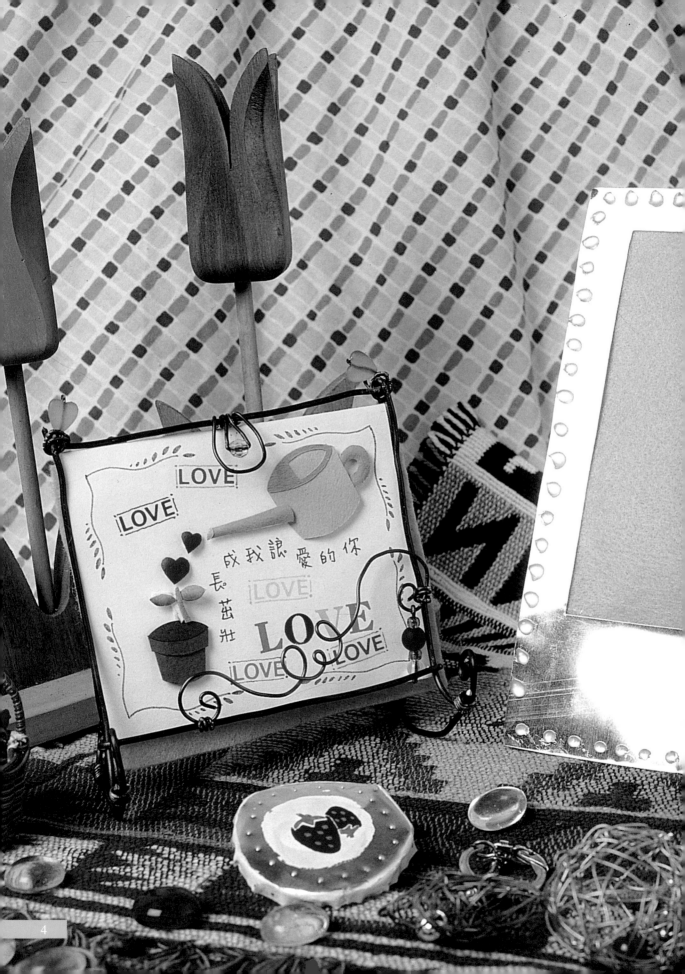

生活大事件

鐵的代誌

以隨手可得的材料

如鋁罐、鋁條、鐵絲、鐵製餅乾盒、錫箔等金屬物品

加以運用設計

當做壁面裝飾

或做雜貨類的用品

都是有趣的DIY作品

然而這些作品的製作方法竟是如此輕鬆上手

我們提供了鐵器、金屬用具的製作方法

其造型當然因讀者的製作用心而可以更加豐富

我們將這本DIY工具書分為六大類

即小模型、壁面裝飾、壁畫、可立式的雜貨應用

吊掛式的雜貨類以及生活上可應用物

34種作品供讀者參考製作

而樂趣和自己的小創意產物下的

除了使自己的環境變的更豐富精采外

還能激發我們的創作能力

對於各種材料的DIY

也能更得心應手

工具 TOOLS

準備動手做有趣的小東西了嗎
慢點
知道自己需要什麼工具
什麼材料嗎
所謂「工欲善其事，必先利其器」
要認識許多材料和工具
才能善用它們做出精巧可愛
風格獨特的作品哦
在使用工具時
我們常因為不知道它的特性
而不能善加利用
像是熱熔槍的膠是很容易冷卻的
使用的時候動作要快一點
而樹脂
我們可以利用它來和顏料混合
以方便塗在光滑的金屬片上

鐵絲

方眼尺

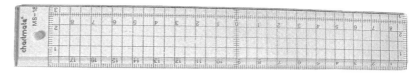

剪刀

鐵鎚

老虎鉗

刀片

熱熔槍

相片膠

磁鐵

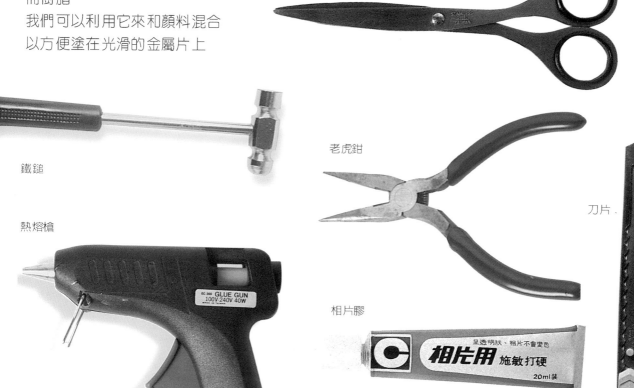

材料 MATERIALS

材料方面
一般人不常用到的鋁條
可以至假日花市買到
它的特性是較柔軟好彎曲
所以容易被應用在很多地方
至於咖啡罐
大家通常喝光就丟
但其實再稍為加一點自己的巧思
就可以變得多樣化
總之
材料是非常多種的
那就要看你如何去運用了

鋁條

鐵絲

彩色水管

雙腳釘

毛線

吸盤

毛根

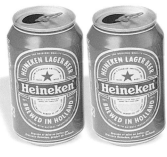

繡線

緞帶

鋁罐

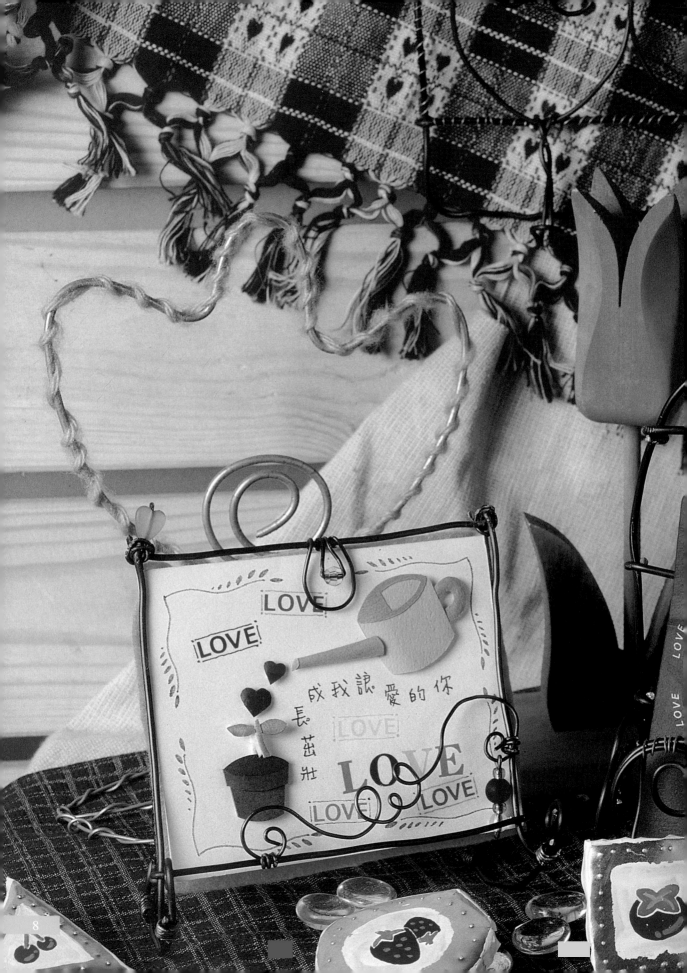

LOVE

LOVE

成我諒愛的你

長茁壯

LOVE

LOVE

LOVE LOVE

LOVE LOVE

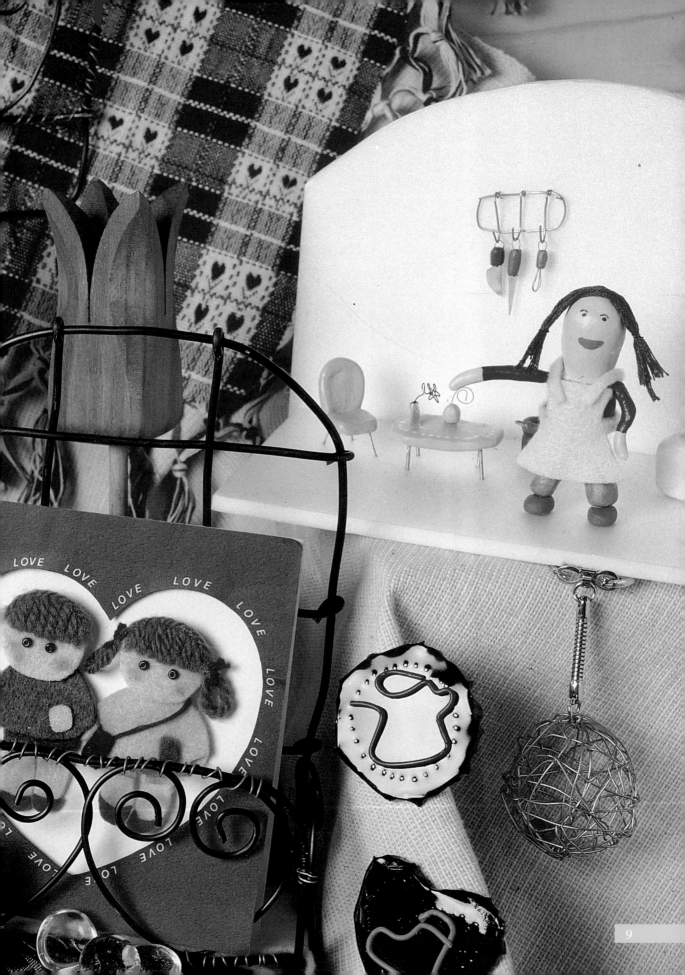

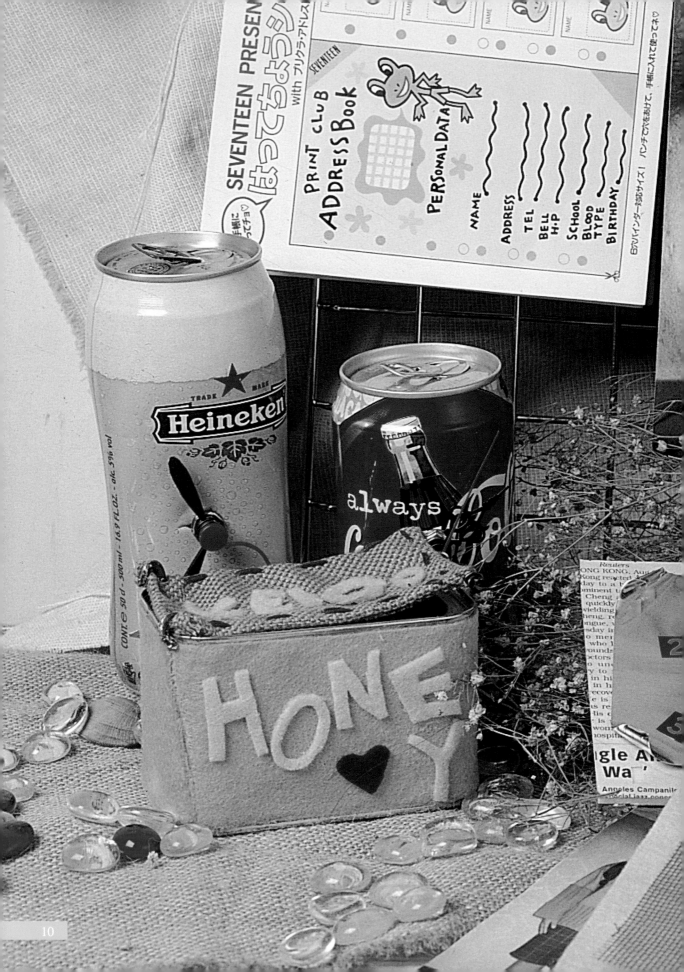

DIY物語

鐵·的·代·誌

壁飾類

PART I

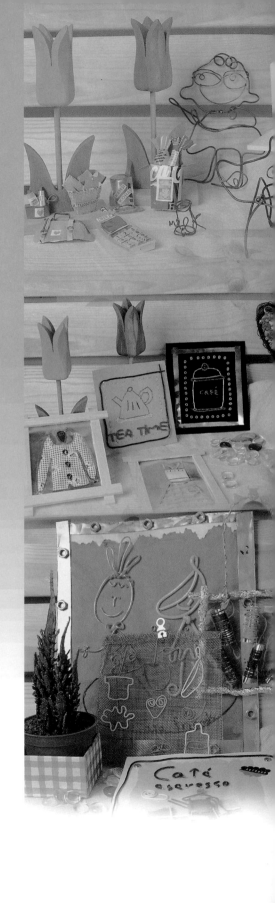

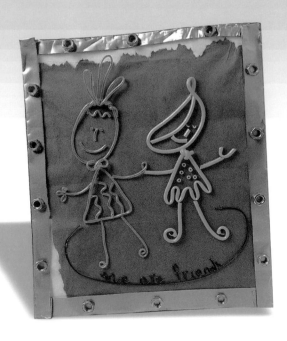

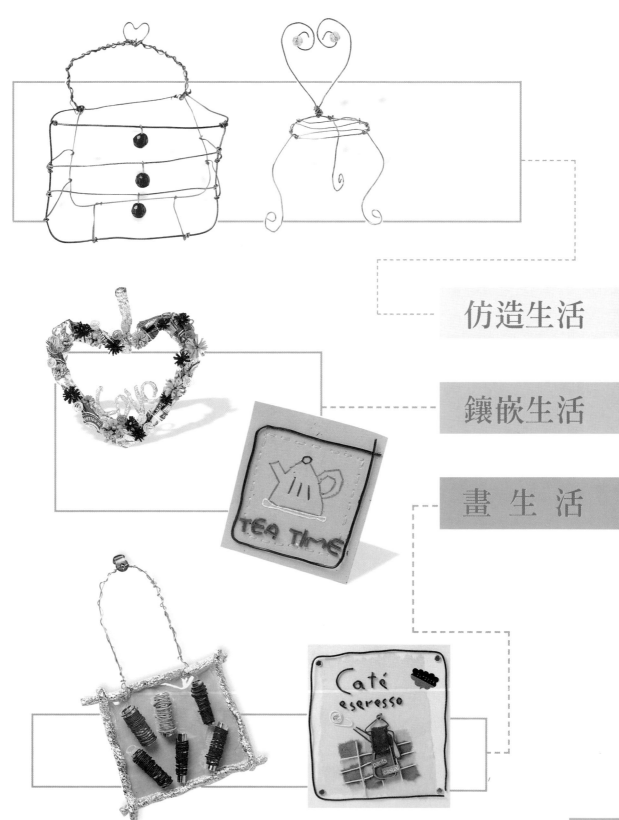

仿造生活

鑲嵌生活

畫 生 活

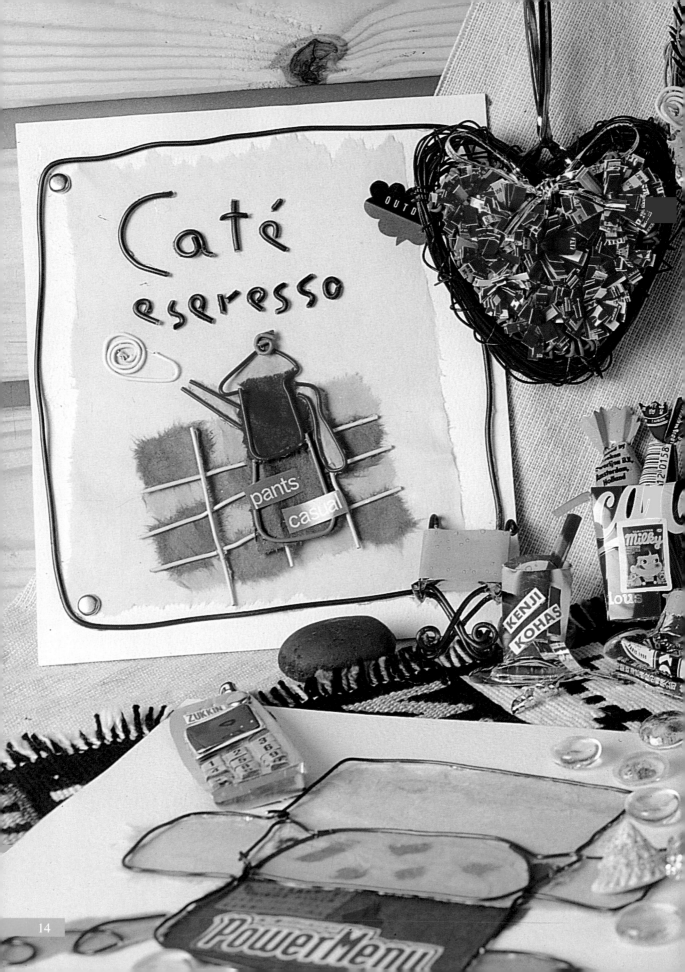

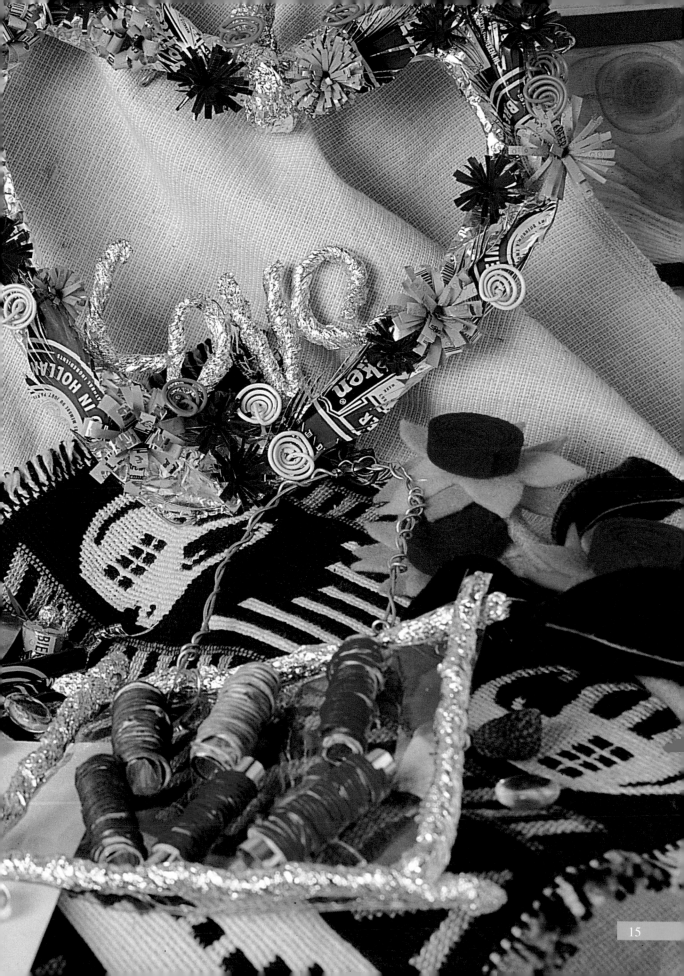

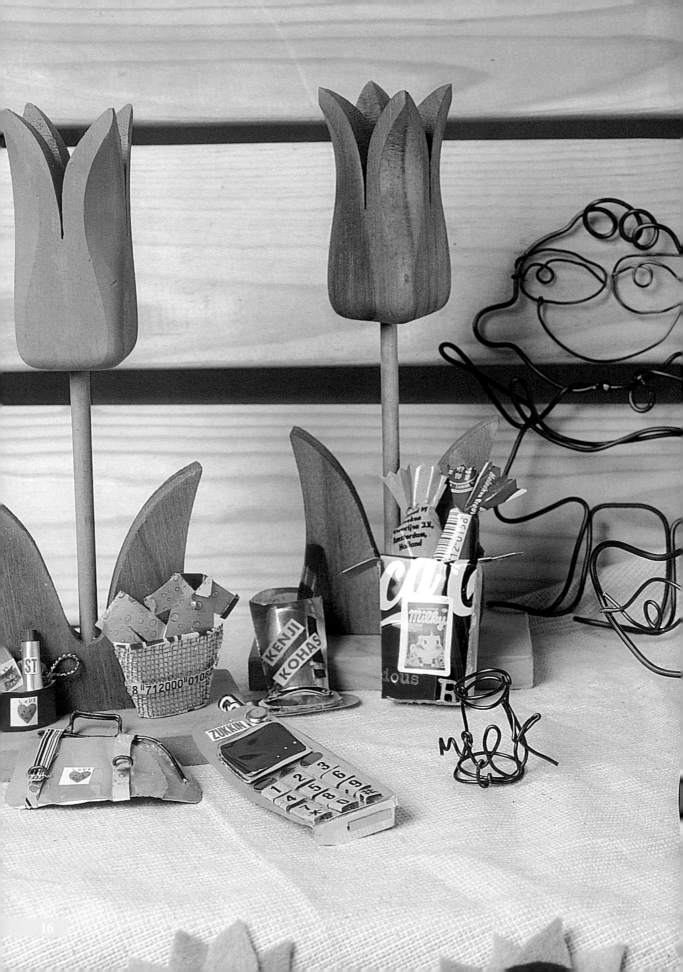

仿 造 生 活

自己的窩

MY HOUSE

準備做晚餐了，看我一個人的生活也是很
愜意的。嗯！開始動手吧！

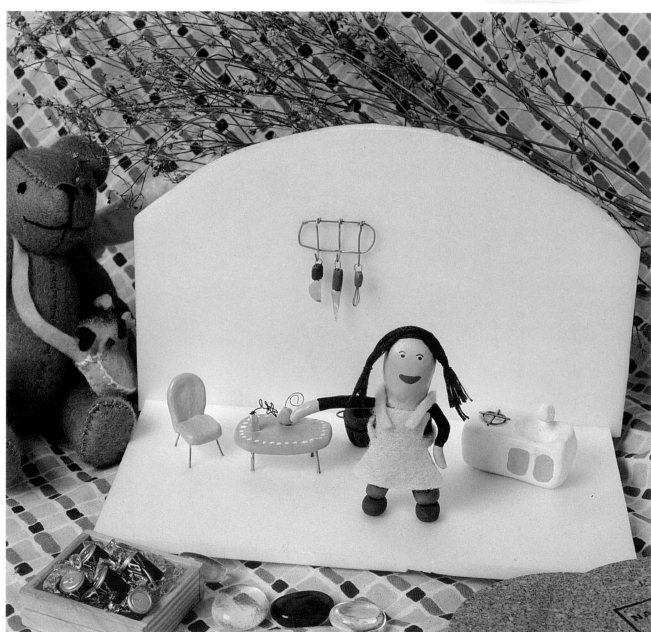

○ 桌子

1 在做好的桌子形狀插入四根等長的鐵絲做成桌腳。

2 用漆包線折出花的形狀。

3 將捲好的鋁片放入紙黏土。

4 將小花放入鋁片內即成為一花瓶。

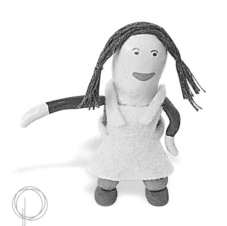

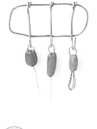

○ 菜刀

1 在鋁片上畫好刀子的形狀，順著邊剪下來。

○ 人形

將做好的紙黏土插入鐵絲再互相連結。

2 用老虎鉗把剛剪下的刀子捲起來。

3 用老虎鉗將鐵絲連成掛勾。

散　步
WALKING

在回家的路上，邊走邊想今天要做什麼菜
給心愛的人吃。

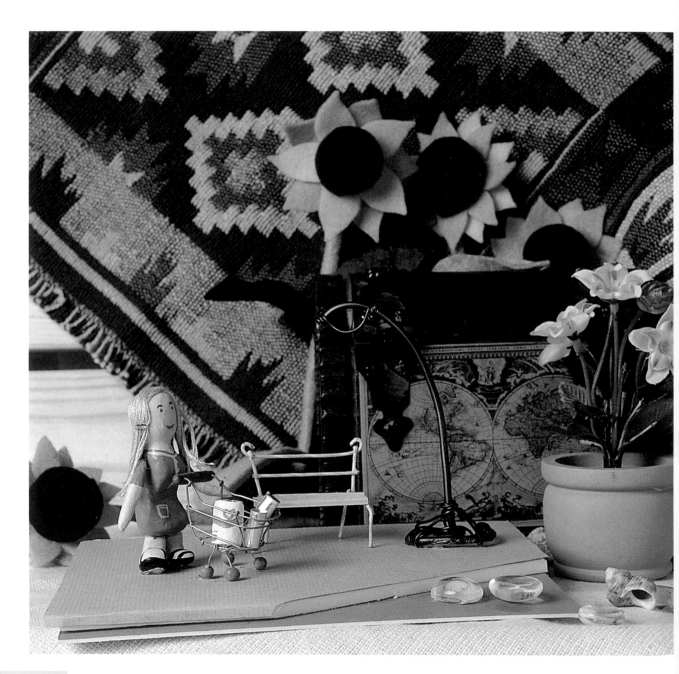

 籃子

1 用老虎鉗折出籃子的形狀。

2 用紙黏土做把手。

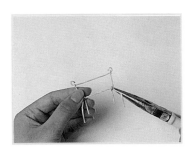

1 利用紙鐵絲折成椅子的形狀。

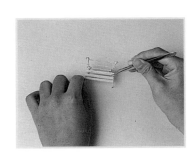

2 以飛機木做椅墊。

椅子

路燈

1 以粗鋁條折出路燈的形狀。

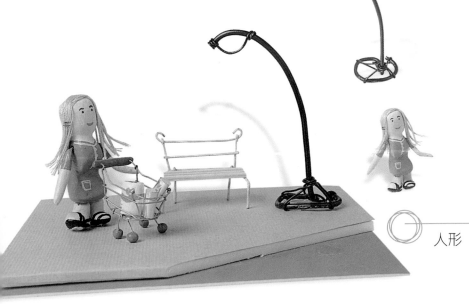

人形

2 將做好的紙黏土插入鐵絲,
再連接成人形。

可愛的家

CUTE HOUSE

精緻小巧的傢俱，配上亮麗的小珠珠，可
愛的家就這麼出現了。

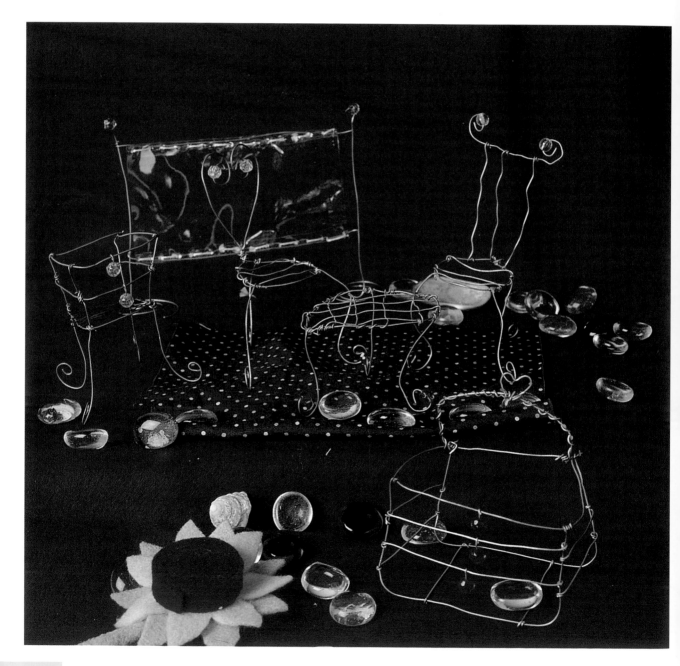

屏風

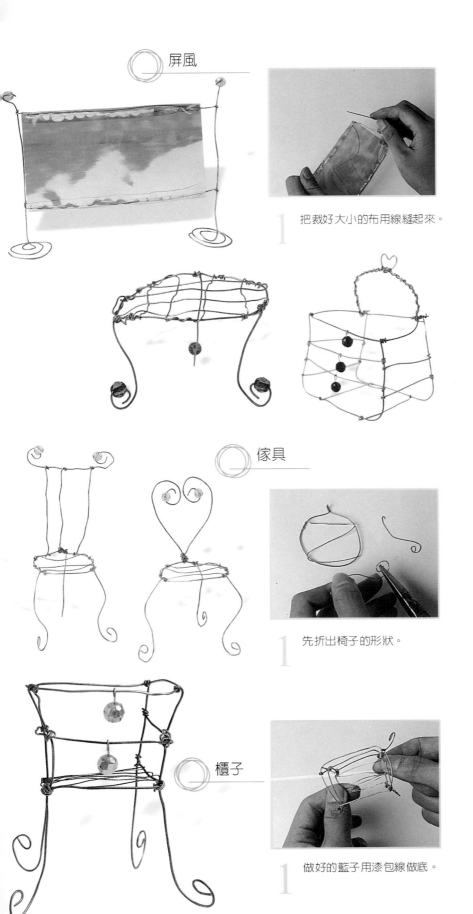

1 把裁好大小的布用線縫起來。

2 將鐵絲穿過去當成架子。

3 與架子以老虎鉗捲緊就完成了。

傢具

1 先折出椅子的形狀。

2 先將珠珠穿入鐵絲內再捲，使珠珠在中間。

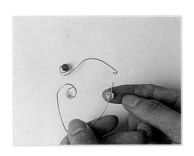

櫃子

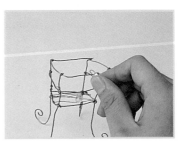

1 做好的藍子用漆包線做底。

2 將珠珠穿進鐵絲再將它掛在上面當成把手。

女孩與貓
GIRL & CAT

看這個小女孩俏皮地逗著小貓的模樣,是
不是會想起小時候調皮的樣子啊?

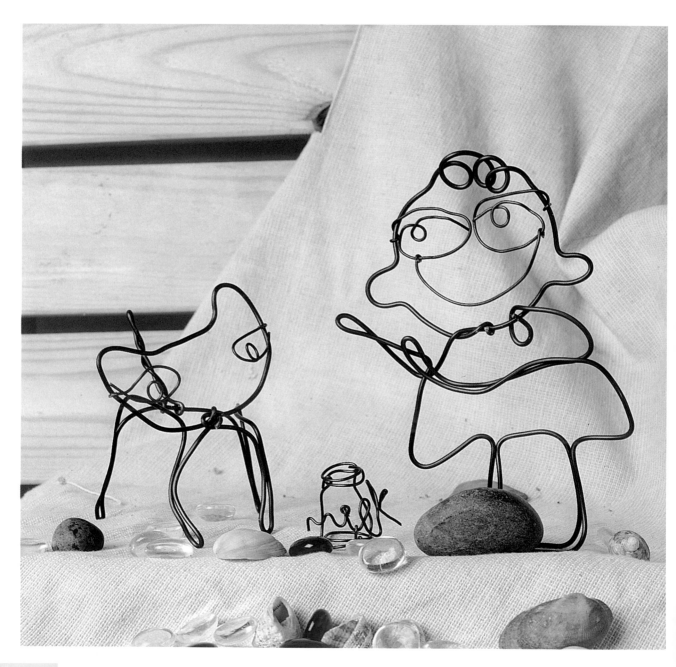

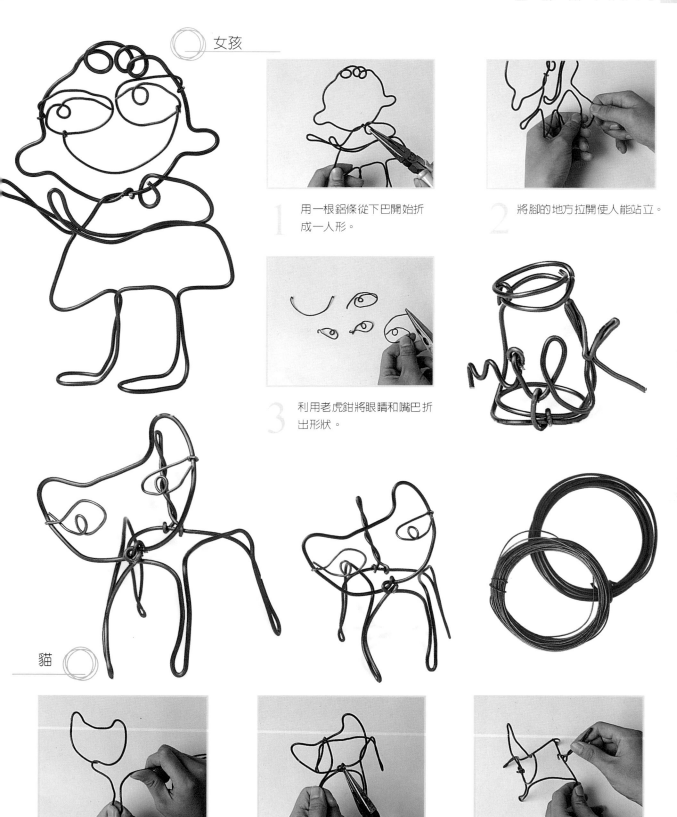

○ 女孩

1 用一根鋁條從下巴開始折
成一人形。

2 將腳的地方拉開使人能站立。

3 利用老虎鉗將眼睛和嘴巴折
出形狀。

○ 貓

1 用一鋁條從貓的下巴開始折
出貓形。

2 再至開始折的地方做結
束。

3 將捲起來的鋁條當做貓的尾
巴與身體相連。

休憩小站

REST STAND

坐在休憩小站裡，有可愛的糖果包，可口
的小甜點和起司蛋糕，再喝一杯鮮美的果
汁，就更完美了。

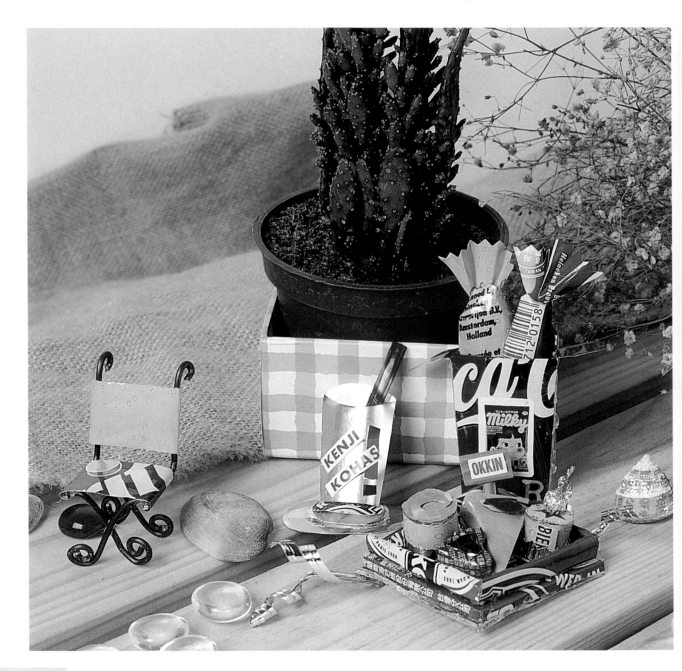

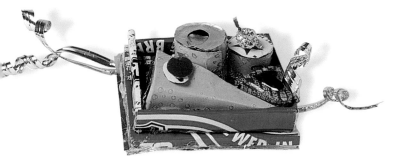

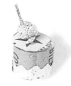

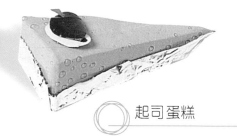

◎ 起司蛋糕

1 起司蛋糕的作法是利用鋁片
的折合。

2 錫箔作為蛋糕的包裝紙。

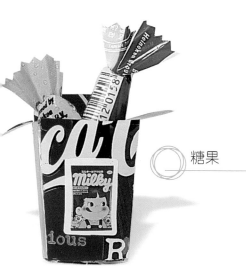

◎ 糖果

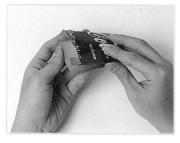

1 將鋁片摺成盒形。

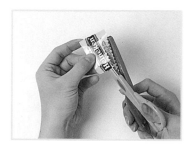

2 以鋸齒剪剪出糖果包裝紙。

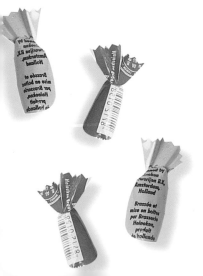
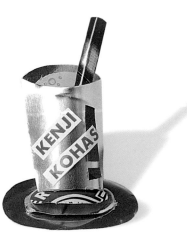
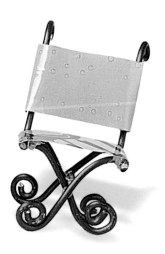

我的生活
MY LIFE

自己一個人的生活，是培養獨立的個性，
和自我的成長空間，也許容易感到寂寞，
但我可以擁有自己的小小世界。

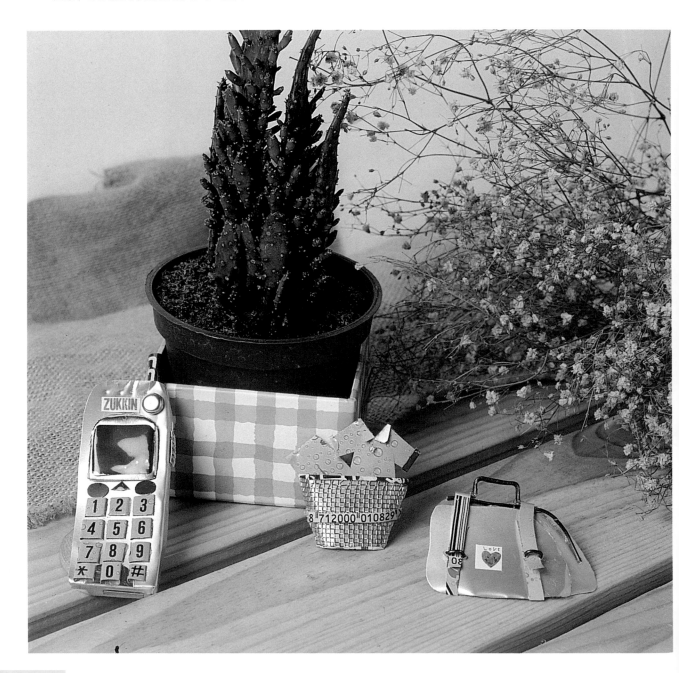

手機

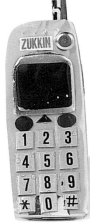

保養品
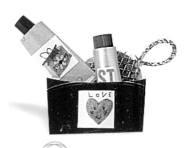

衣物

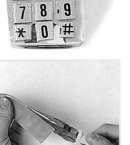

1 將鋁片折出立體感。

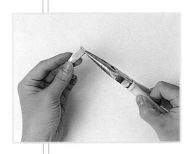

1 保養品的瓶身利用鋁片捲曲呈罐狀將其中一端做壓折。

1 籃子的部分利用鋁片加上鐵網的組合再加上鋁片的裝飾。

2 用釘子釘出通話孔。

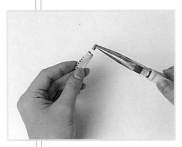

2 瓶蓋部分和瓶身的作法相同。

2 衣服的粘貼,可利用泡棉膠使增加立體感。

3 按鍵部分以轉印字來表現。

3 只要貼上小貼紙或可愛小圖片即完成。

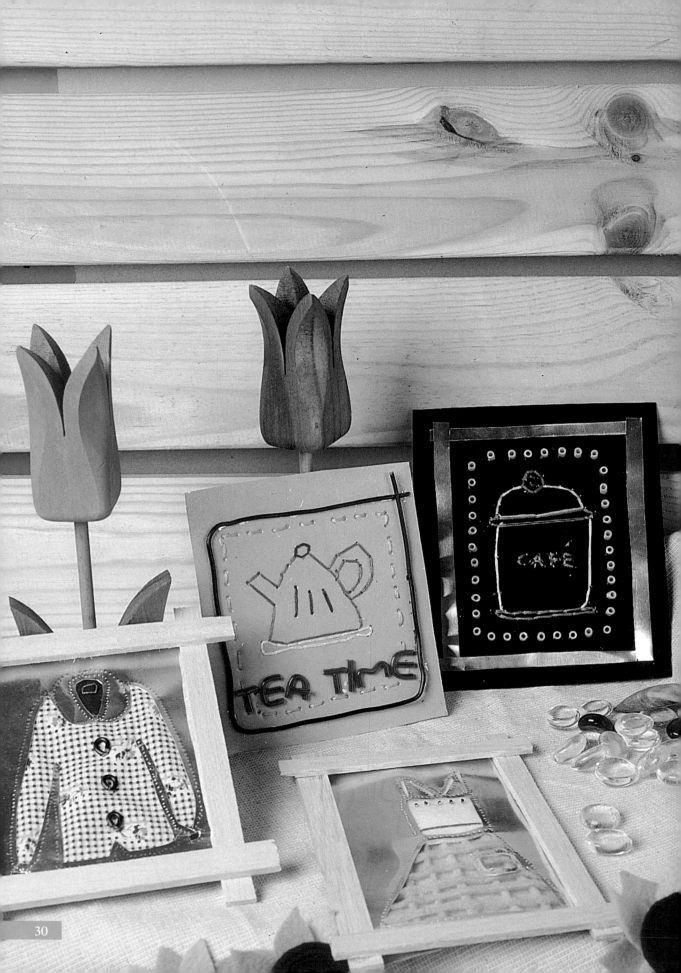

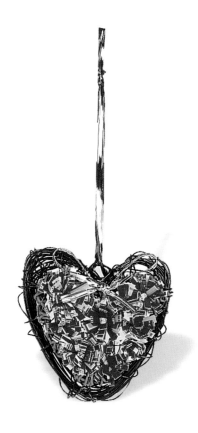

鑲 嵌 生 活

好哥兒們

COMPANION

生活中的貓和狗是水火不容的，但是在這裡牠們可是共患難的哥兒們呢！

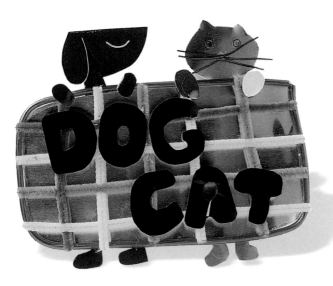

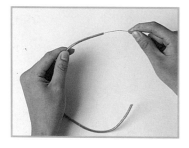

1 將鐵絲穿過有色水管中。

2 用相片膠將水管貼在相同大小的鋁片上。

3 以不同顏色的毛根交錯排列，以相片膠黏。

4 將鋁片剪出不同的圖形，再用不同噴漆噴上顏色。

5 貓的眼睛用有色水管做，鬍鬚以鋁條做成。

6 狗狗的眼睛和耳朵用鐵絲來表現。

淑女之夜

LADYS' NIGHT

心動了嗎？有沒有準備好換上一身高貴的裝扮到東區shopping呢？心動不如馬上行動吧！

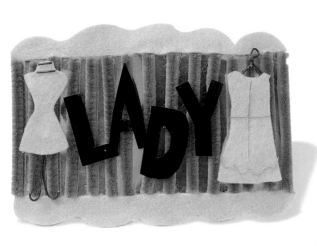

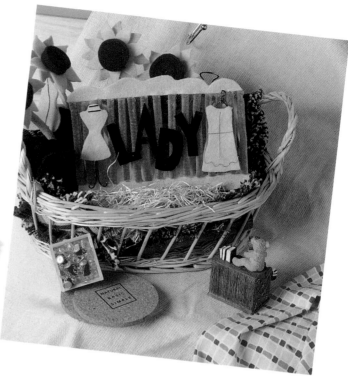

1 剪下畫好的鋁片形狀。

2 以桃紅色的毛根當作底紋。

3 在周圍貼上粉紅色的不織布。

4 在不織布上面畫出衣服的形狀然後剪下來。

5 以鐵絲和鋁條做衣服的裝飾。

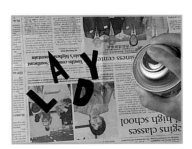

6 以黑色噴漆噴字。

吃飯囉
EATTING

趕快去洗洗手,漱漱口,因為好吃的食物
在等著你喔!1‧2‧3開動了。

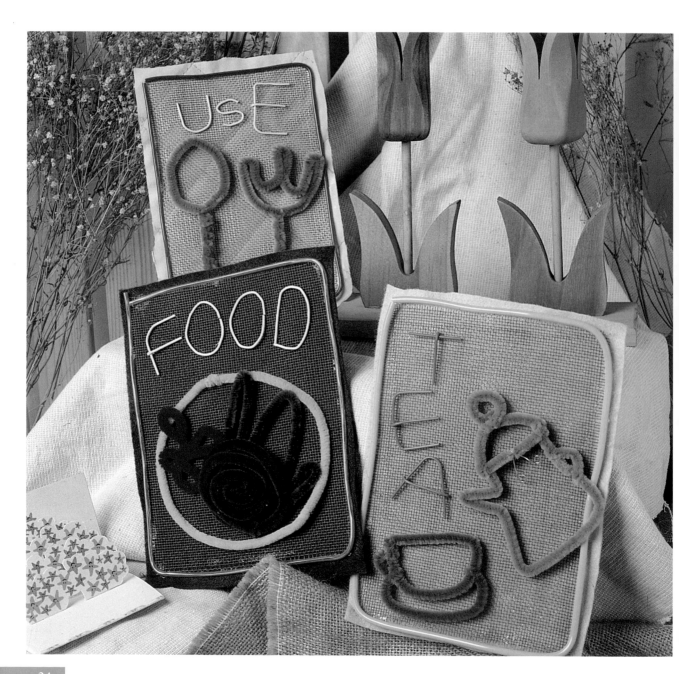

1 以兩邊交叉旋轉來做出不同的感覺。

2 用噴漆將鐵絲網噴出不同色彩。

3 將鐵絲網以相片膠黏貼在布上。

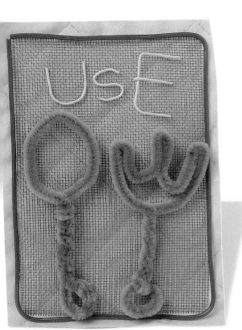

4 將鐵絲插入有色水管中,再貼在鐵網的周圍。

5 字以有顏色的迴紋針做成。

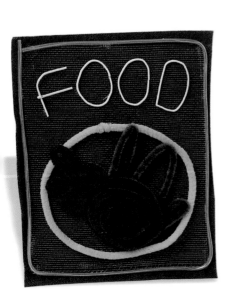

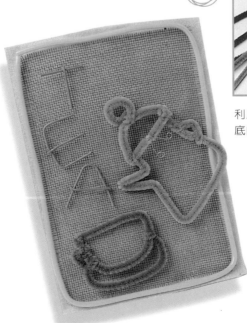

利用不同顏色的毛根,以一根到底的方法做出各種形狀。

35

下 午 茶

TEA TIME

下午茶的時間到了，工作了一上午，趁這
個機會小歇一會吧！你喜歡咖啡還是茶
呢？

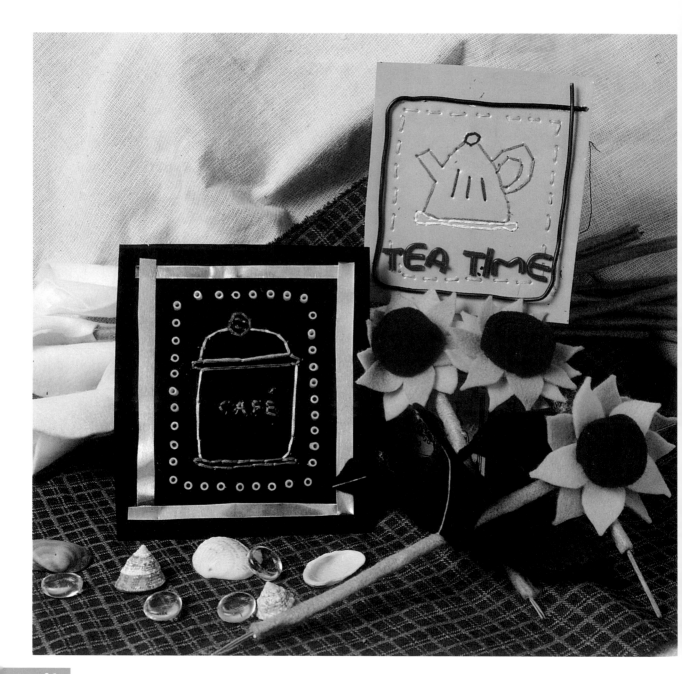

1 以鐵釘照著自己喜歡的圖形打洞。

2 轉到另一面以較尖的釘子鑽洞。

3 利用黑色噴漆噴出一層底色。

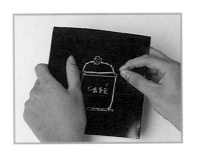

4 用線縫出自己喜歡的顏色。

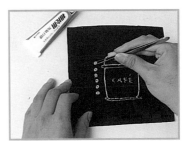

5 將有色的水管剪下一小一小截，然後貼在上面。

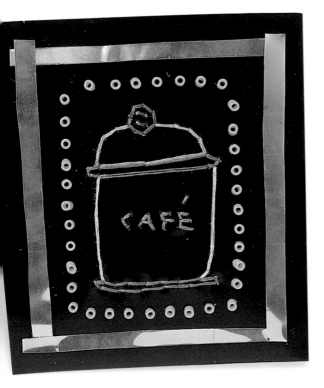

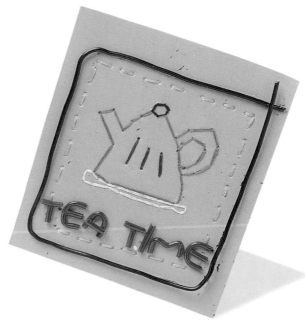

玩樂裝扮

ENTERTAINMENT

新時代的年輕人,需要不時地改變自己的
裝扮,有時可愛大方,有時獨樹一格,只
要我喜歡有什麼不可以。

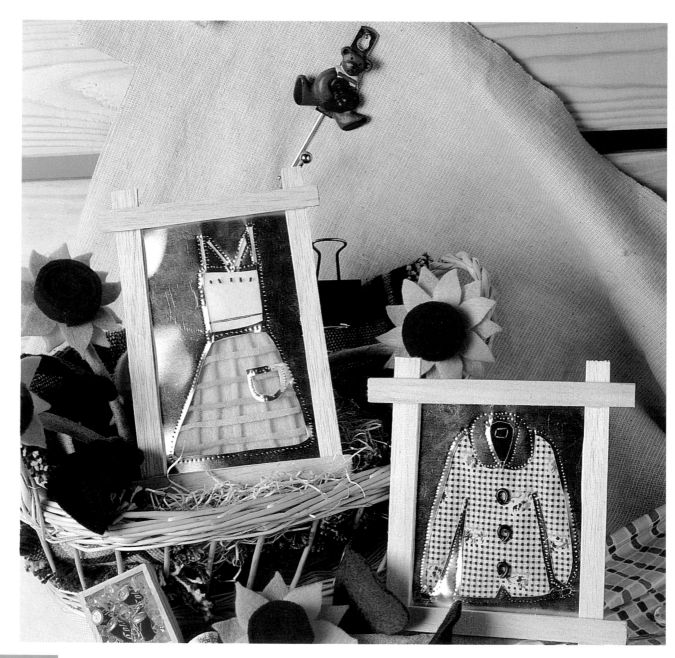

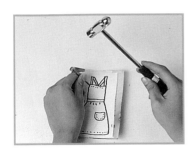

1 先用鐵釘照著底圖輕輕敲出
紋路。

2 依敲出的紋路的範圍內,用
刀片割出將要露出的地方。

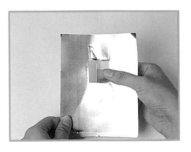

3 用手照著割出的紋路扳
開。

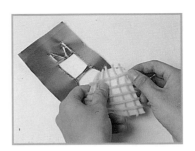

4 依照自己喜歡的材質做變
化。

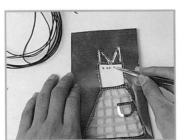

5 利用鋁條做裝飾。

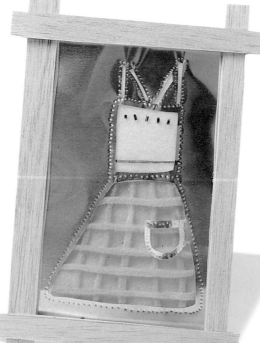

心 感 情

EMOTION

甜甜的心感情,在心中慢慢滋長著,猶如
在春天裡盛開的花朵,是那麼的愉快和令
人期待。

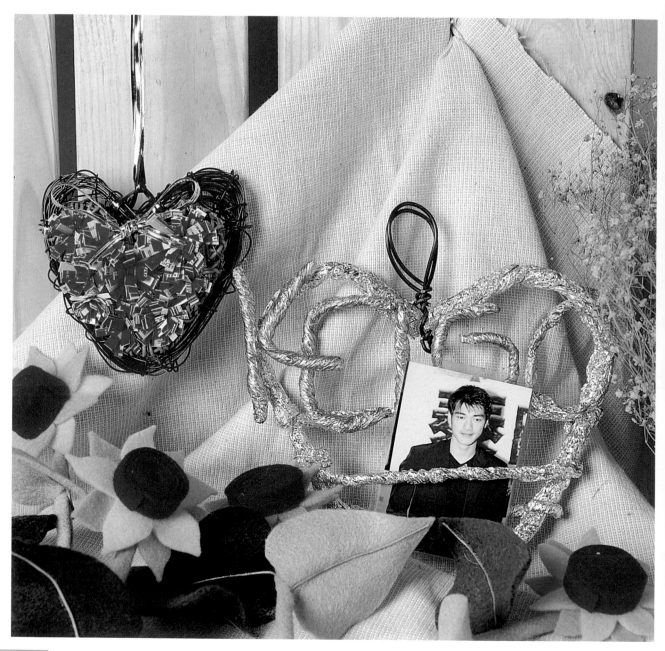

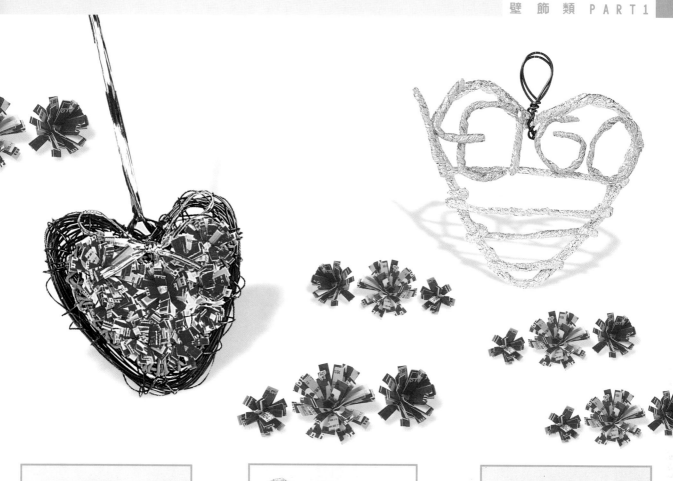

1 以迴紋針來纏繞鐵絲。

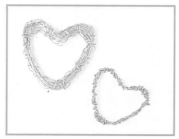

2 兩種大小不同的心形鐵環。

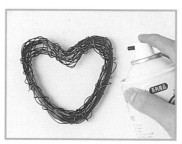

3 將較大的-心形鐵環噴上咖啡色噴漆。

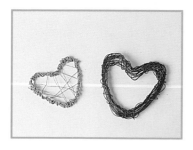

4 將較小的心形鐵環繞上鐵線以便插上小花。

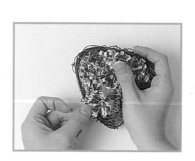

5 插上小花。

6 最後在吊環的部分則是以魔帶來表現。

最初的愛

FIRST LOVE

最堅貞的愛情，是鐵的決心和鐵的韌性，
是剛毅的情感，不容易受破壞。

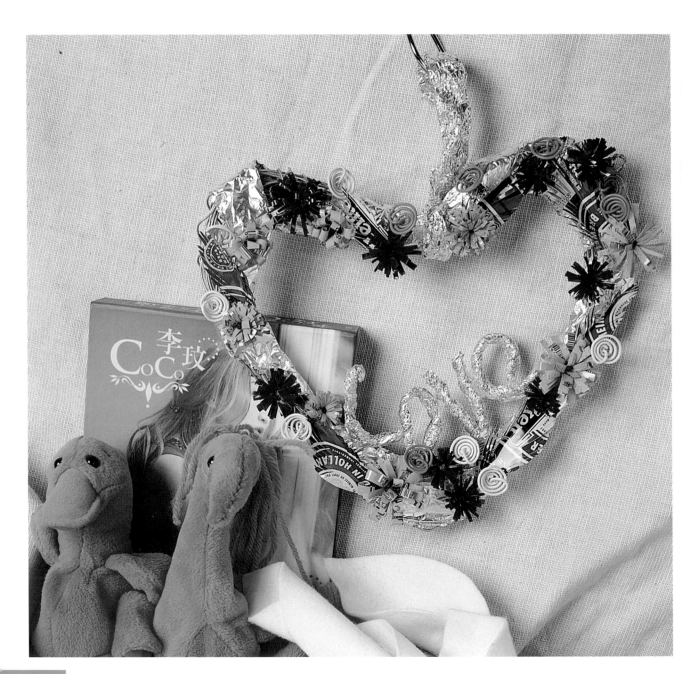

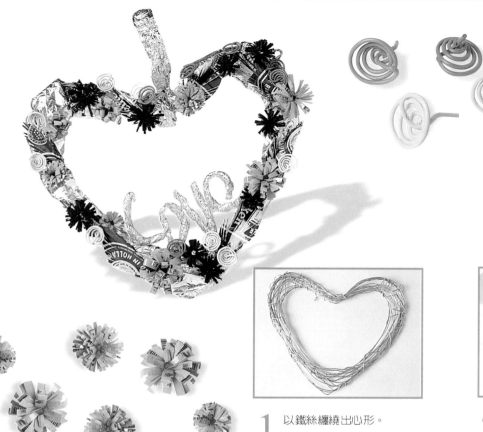

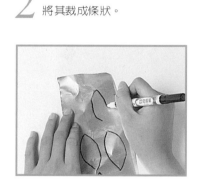

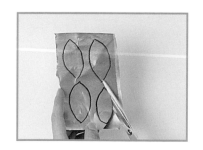

1 以鐵絲纏繞出心形。

2 花朵的部分則是利用鋁罐，將其裁成條狀。

3 將鋁片捲曲後，向外翻捲。

4 有的花朵可以噴上其他顏色。

5 葉子的部分則用鋁片來作變化。

6 麥克筆畫出葉形並剪下。

7 剪下葉形後，在於其邊緣增加變化。

8 而字體的部分則是利用錫箔來捲曲彎折。

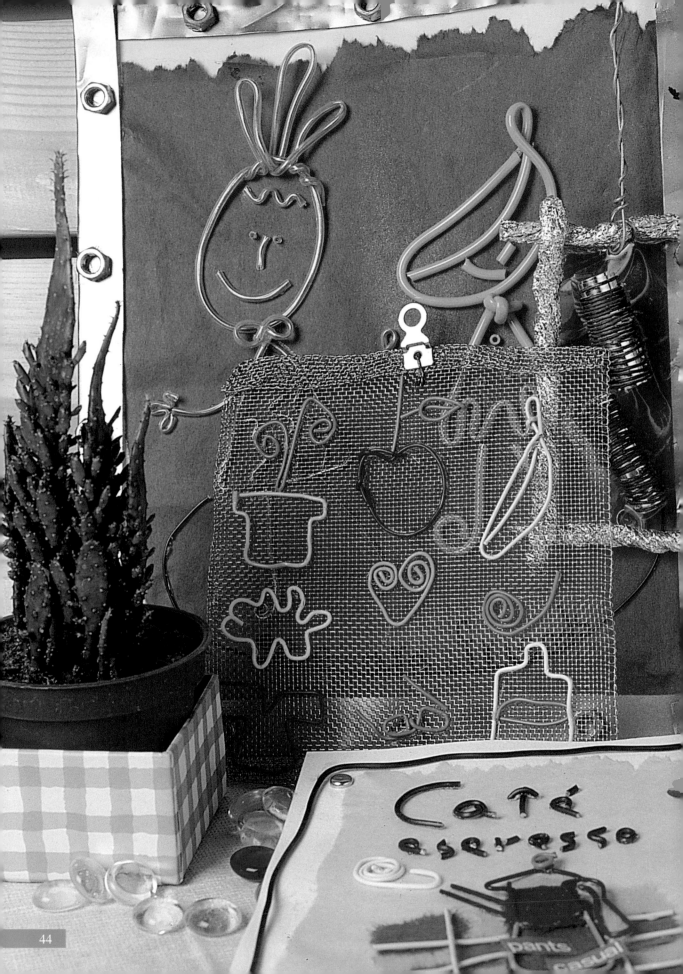

畫 生 活

咖啡進行曲

COFFEE MARCH

喝杯意式咖啡來調佐自己的心情吧！
何必偽裝起失意的表情，和滿嘴的怪里怪
氣，生活中，不該想的，又何必想太多。

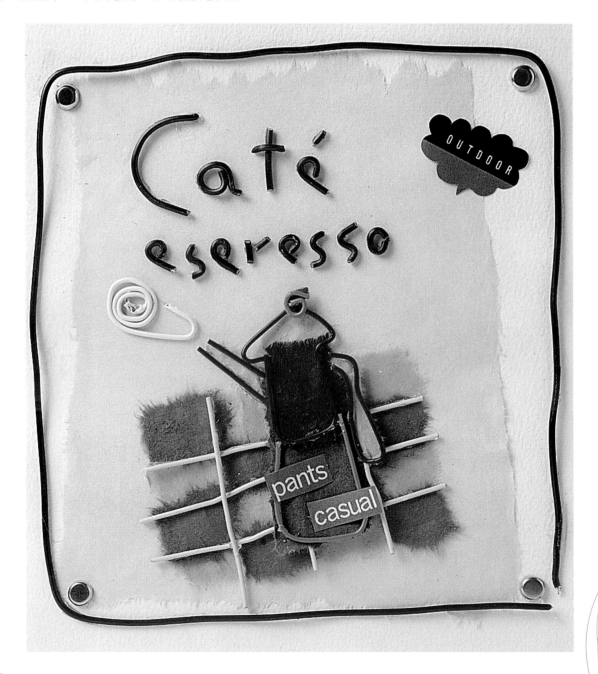

1 英文字體部分由鋁條來表現。

2 圖畫本身則為棉紙的撕貼畫。

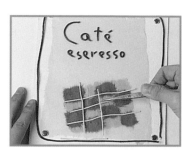

3 利用迴紋針來框飾線條。

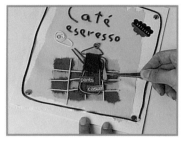

4 水壺的部分則直接貼於適才的桌布上，並以迴紋針框之。

5 以雜誌的剪貼來豐富畫面。

6 而邊框的圓點為雙腳釘的裝飾。

photographs／Hiroya Kitai stylist／Tomomi Sato
hair&make-up／Satoru Yanagawa(mod's hair)
models／Nao Takazawa, Kaoru Yoshida, Kurara Sasaki, Kiki Minamida(ST models)

水果

FRUIT

即使長相不同，膚色有異，形狀有別，口味有差，但我們都是水果，別再計較那麼多了，健康的，就好。

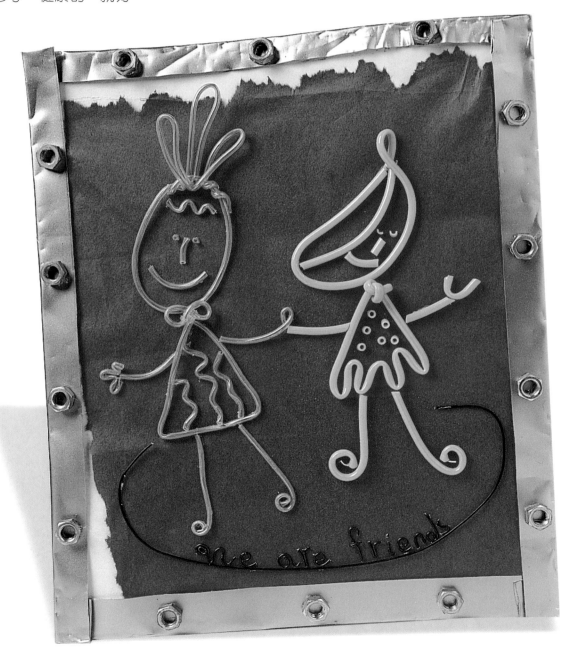

1 以鋁片當作其外框。

2 噴上金色噴漆。

3 鏍絲釘用來裝飾外框。

4 將鐵絲穿過彩色水管。

5 穿過鐵絲的彩色水管易作造型。

6 將彎曲好的彩色水管——貼在紙板上即完成。

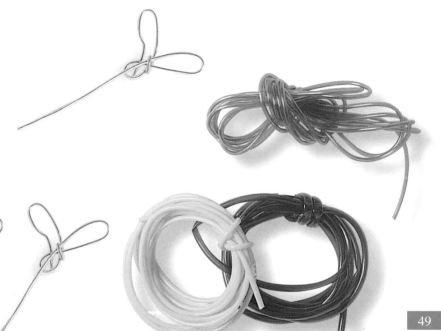

網　點

MESH

用線條來表現它們的特質，網上的各個圖象是一個個的點，點的集合，可以成為面，都是可能的景。

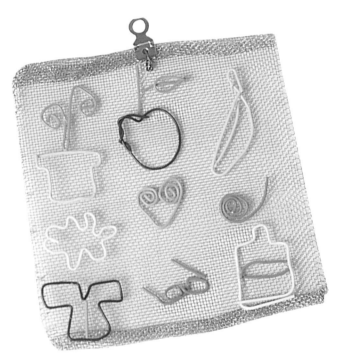

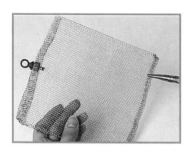

1 將鐵網邊緣以鉗子壓平。

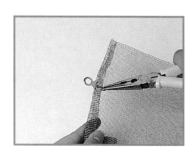

2 吊環則以鐵絲來串連。

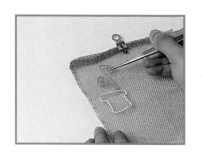

3 迴紋針的彎折，可以變化出各種形狀。

線 景

LINE SENCE

每一綑彩色的線圈代表著不同的心情,綠
色是成長,黃色是健康,紅色是熱情,咖
啡色是陳舊,藍色是舒暢,紫色是夢幻,
你喜歡哪一個呢?

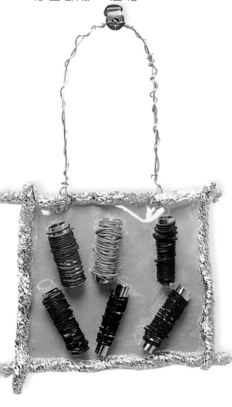

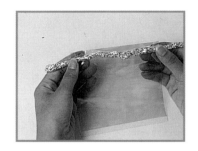

1 以錫箔捲成條狀,當作邊框。

2 將鋁片捲成筒狀。

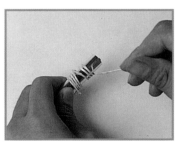

3 再捲上紙鐵絲。

4 以色筆塗上顏色。

5 以細鐵絲當作吊繩。

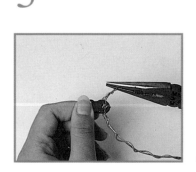

6 吊鉤部分也以鐵絲連接之。

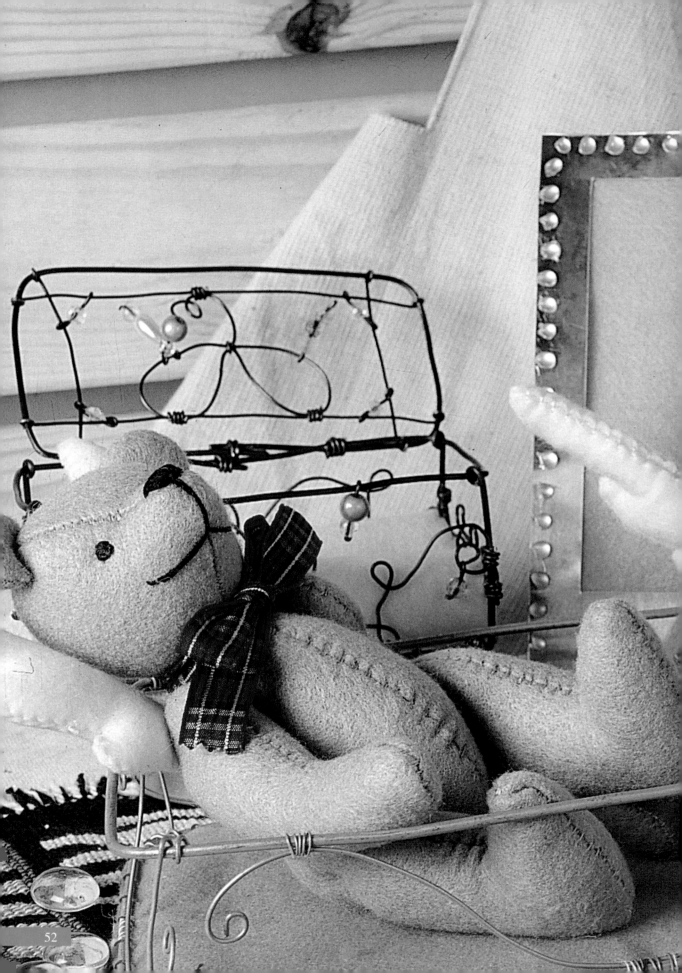

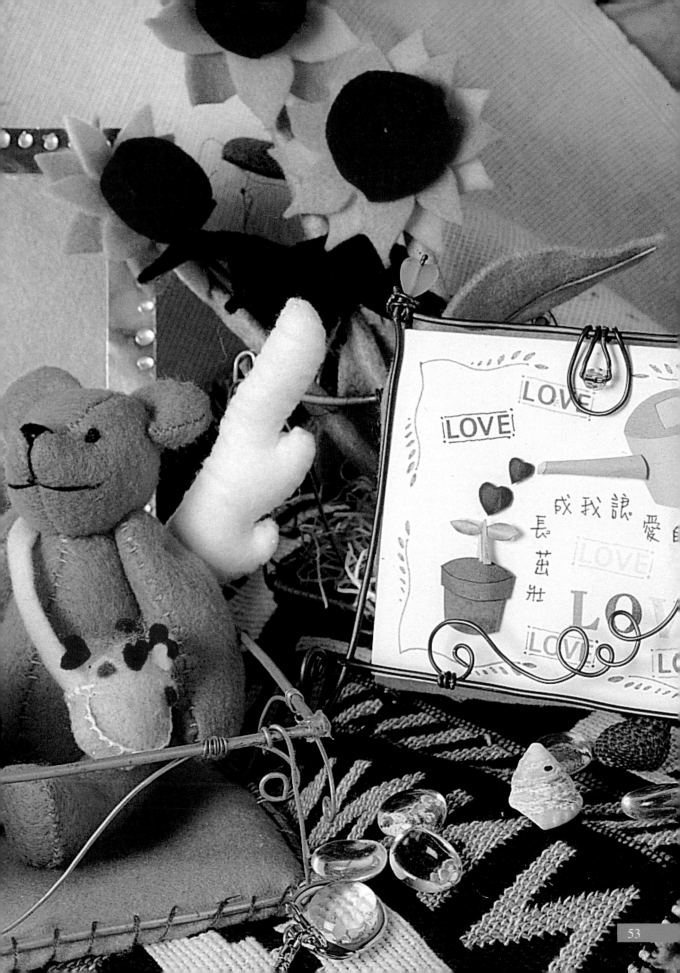

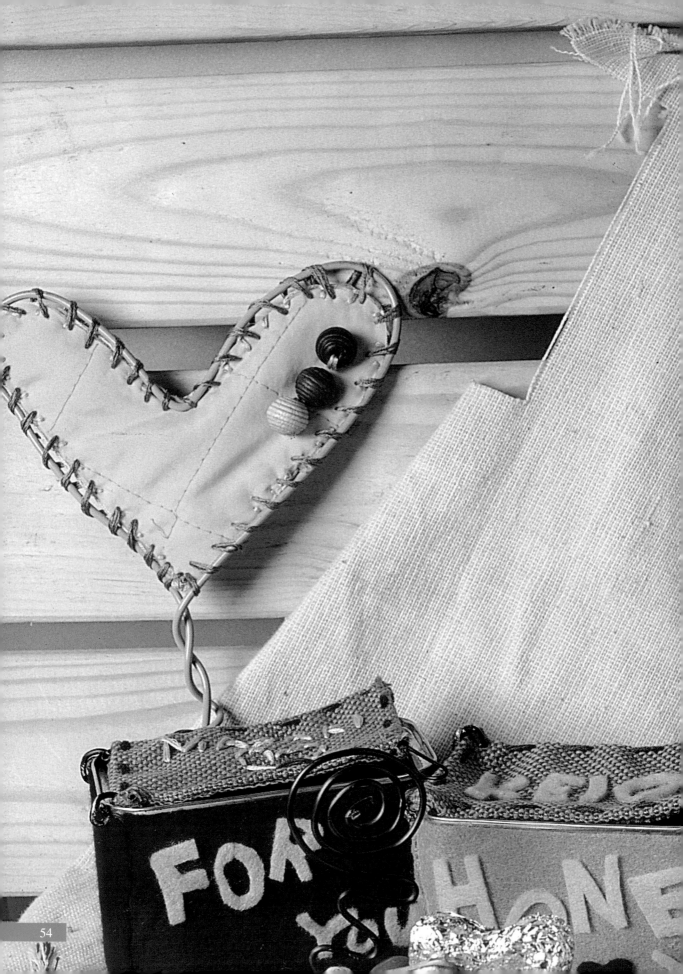

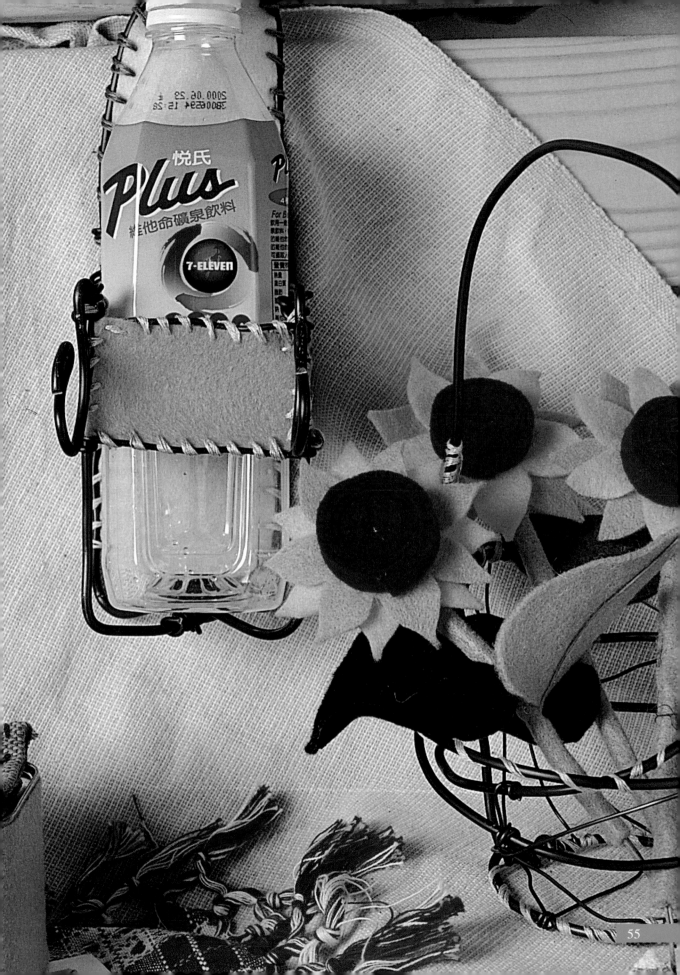

DIY物語

鐵・的・代・誌

雜貨類

PART II

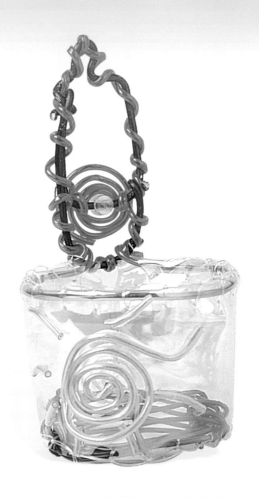

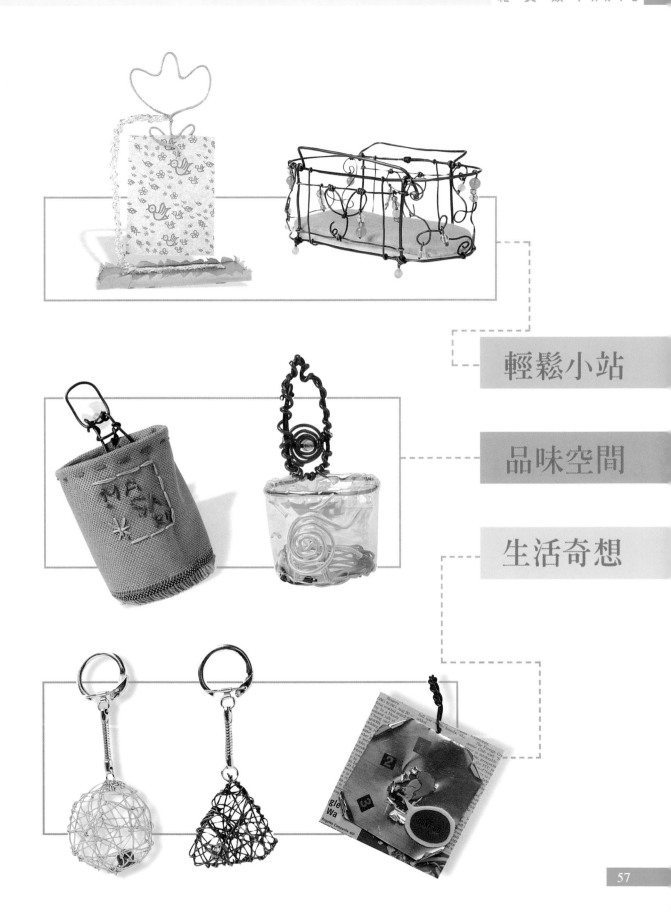

輕鬆小站

品味空間

生活奇想

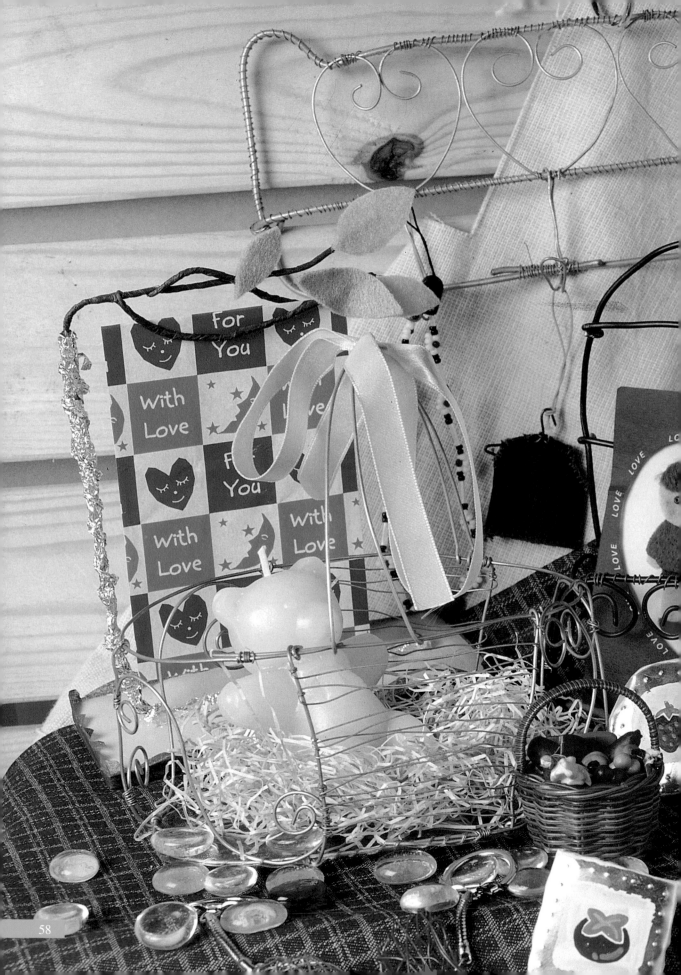

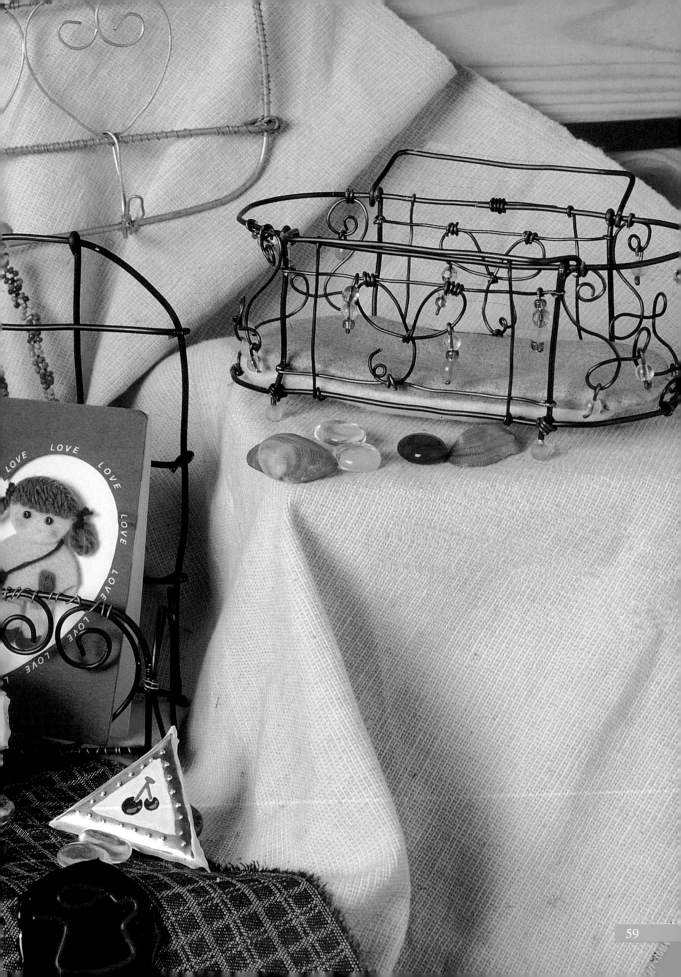

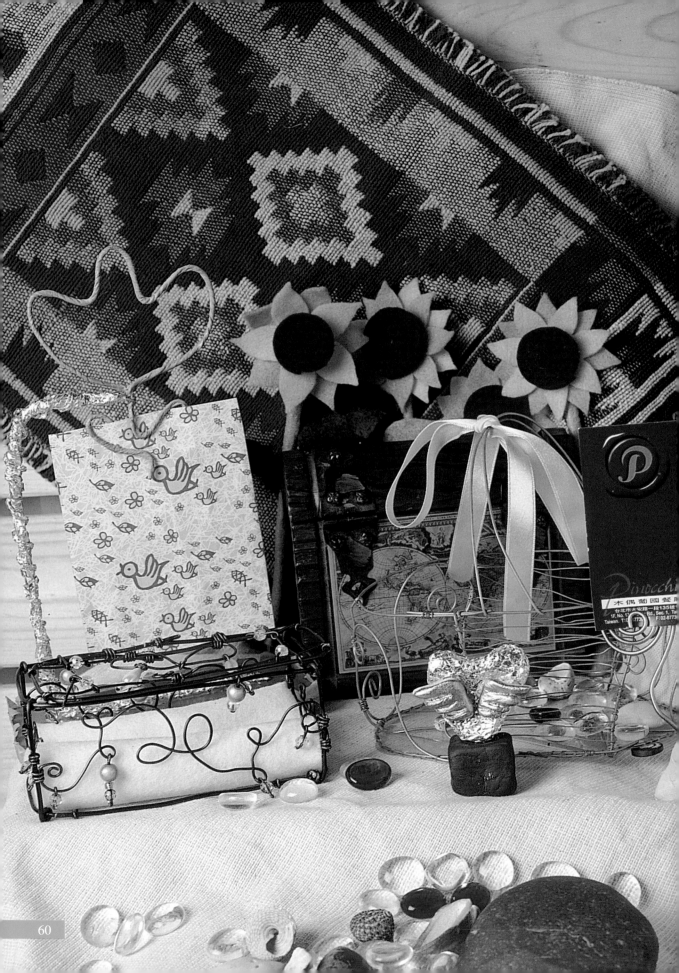

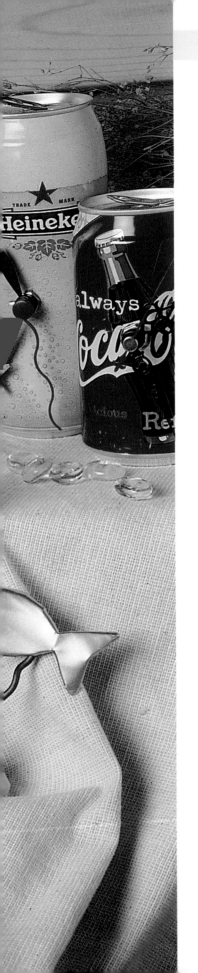

輕 鬆 小 站

毛線紙夾

WOOL CLAMP

捲！捲！捲！用鐵絲和毛線捲出自己想要
的造型,再將心愛的小紙條夾在上面天天
觀看吧!

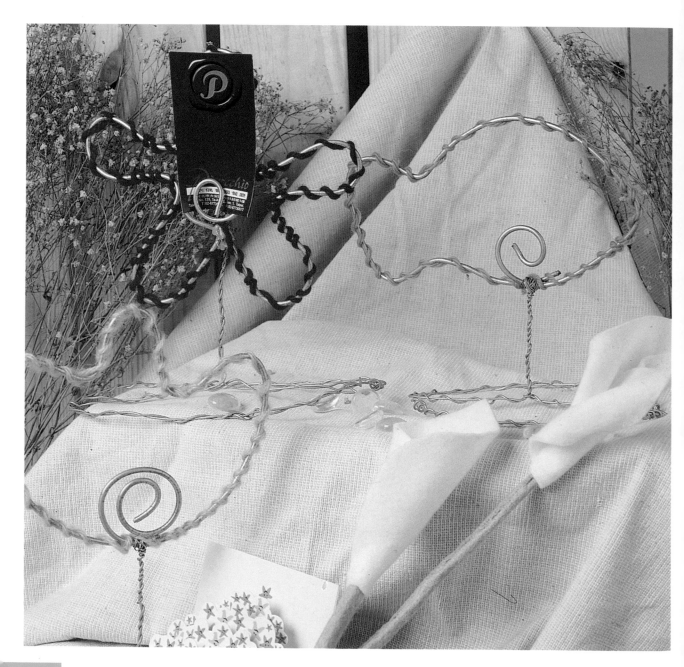

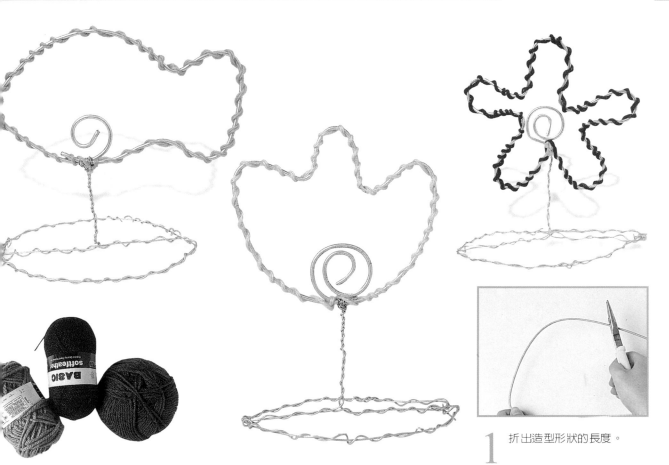

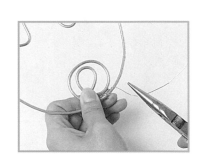

1 折出造型形狀的長度。

2 彎折出花的形狀。

3 用老虎鉗轉出中間的圓形。

4 再以細鐵絲纏繞使之固定。

5 再以另一條鐵絲交錯纏繞。

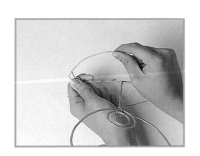

6 折出底座的形狀。

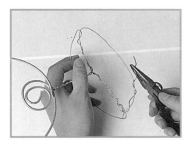

7 再以鐵絲纏繞，固定其底座即完成。

羽翼紙夾

WING CLAMP

乘著風四處搖曳的羽翼，附著在什麼樣的
理想，堅持著的是怎樣的心情，不變的，
是何種決心。

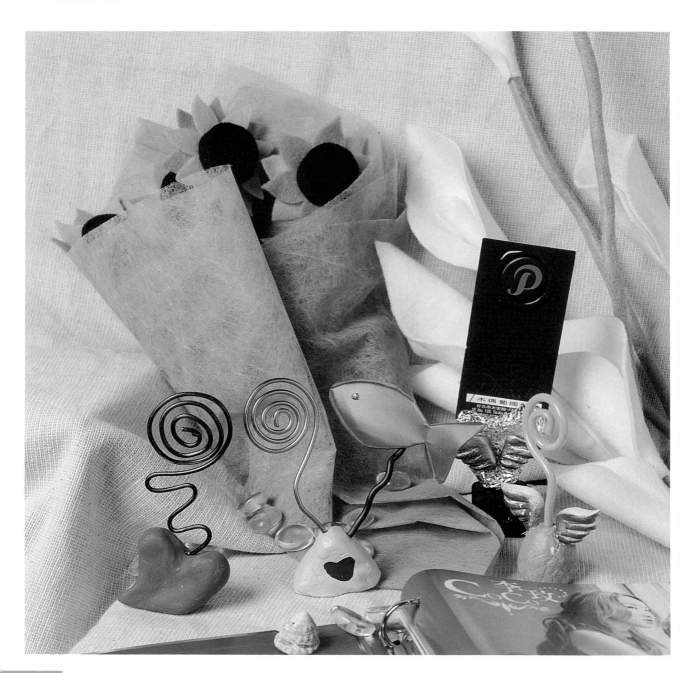

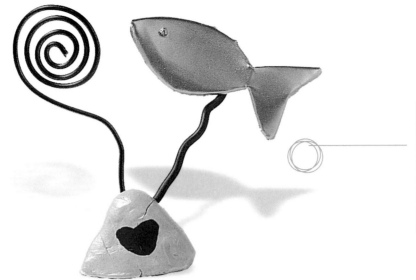

1 以紙黏土捏出底座。

2 以老虎鉗彎出魚的厚度。

3 將魚和鋁條噴上金色噴漆。

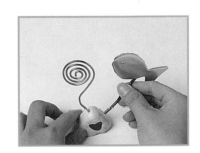

4 待乾後，插上紙黏土便完成了。

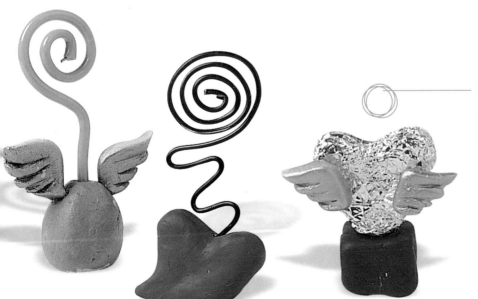

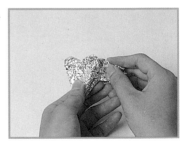

捏出紙黏土造型，再以錫箔來包裝外表，有礦石的質感。

自然風紙夾

NATURALLY CLAMP

綠色的紙夾配上了銀色的配色，是不是令你有置身大自然的感覺，快動手做一個自然感覺的紙夾吧！

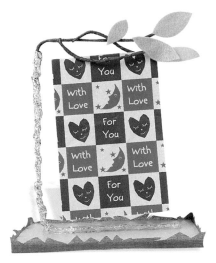

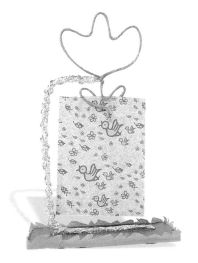

1 先折出長方造型的形狀。

2 樹枝的部分以有色膠帶纏繞。

3 旁邊則以錫箔紙纏繞。

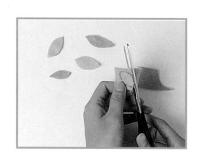

4 以不織布剪出樹葉的形狀。

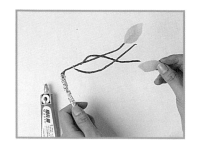

5 再將樹葉以相片膠來作黏合。

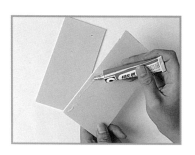

6 以珍珠板當成底座。

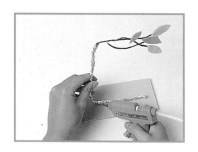

7 再以熱熔膠將紙夾與底座相接。

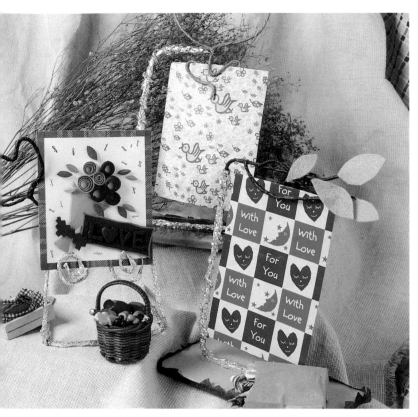

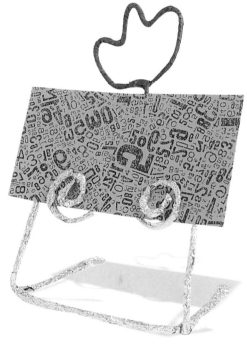

1 折出要用的花形。

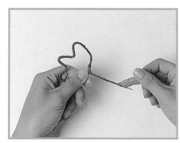

2 再以有色膠帶纏繞。

3 以鐵絲做出可固定底座。

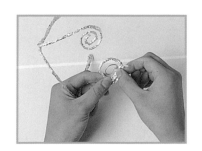

4 底座以錫箔紙纏繞。

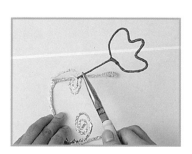

5 將花形與底座以老虎鉗捲
緊相連。

鐵 絲 籃

IRON BASKET

想想看能放什麼在這個鐵絲籃裡面？
Kitty的鉛筆，小叮噹的尺，還是美樂蒂
的原子筆呢？

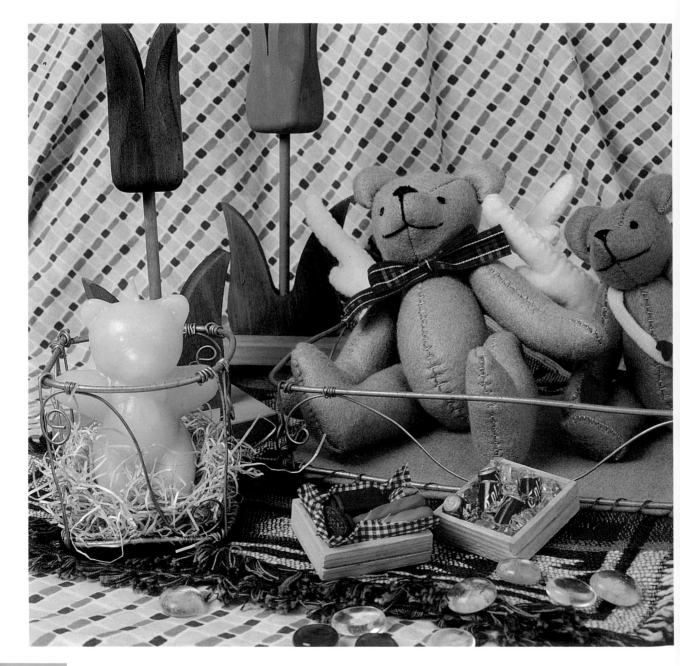

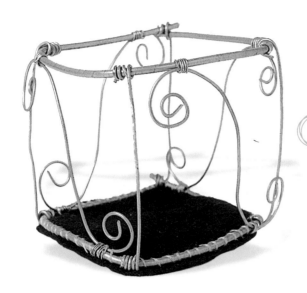

1 將鐵絲折出方形的形狀。

2 以老虎鉗纏繞使其兩邊固定。

3 利用老虎鉗彎出想要的弧度。

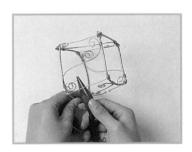

4 彎形的鐵絲與骨架以鐵絲纏繞。

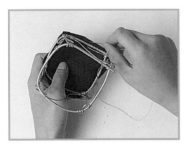

5 剪下比方形較大的不織布，以對比顏色的線縫紉，會比較亮眼。

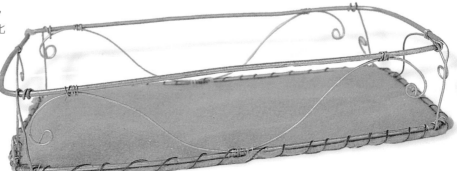

夢幻鐵絲籃

DREAMY
IRON BASKET

複雜的線條，柔和的顏色，這樣的籃子看
起來多了一份舒服的感覺。

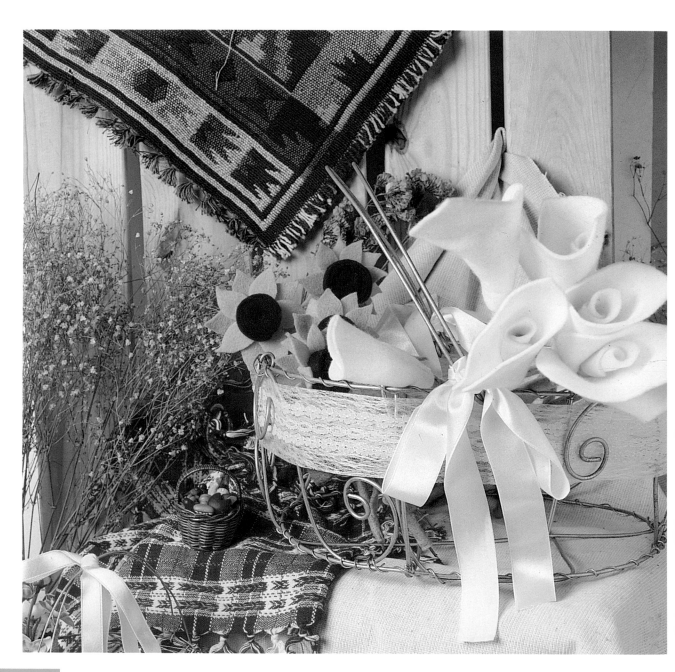

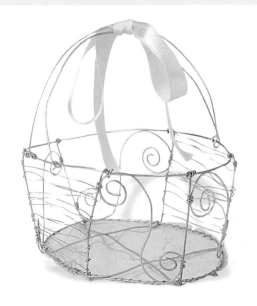

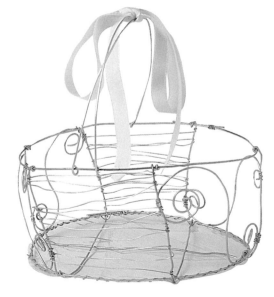

1 折出外框的形狀。

2 以較細的鐵絲纏繞固定。

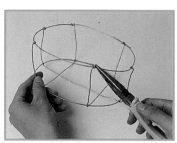

3 以老虎鉗纏繞兩邊，使之固定。

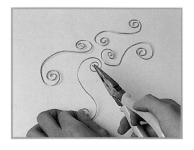

4 折出彎曲的形狀。

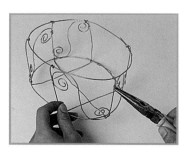

5 再將彎曲的鐵絲纏於旁邊以用來裝飾。

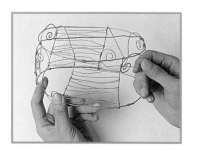

6 以鐵絲纏繞兩邊。

7 折出手提把手。

8 以線將透明布與籃子縫緊。

珠 寶 盒

JEWELRY BOX

我的男朋友送給我好多可愛的首飾,但不
知道該放哪裡?如果我可以自己做一個放
小東西的盒子,那該有多好。

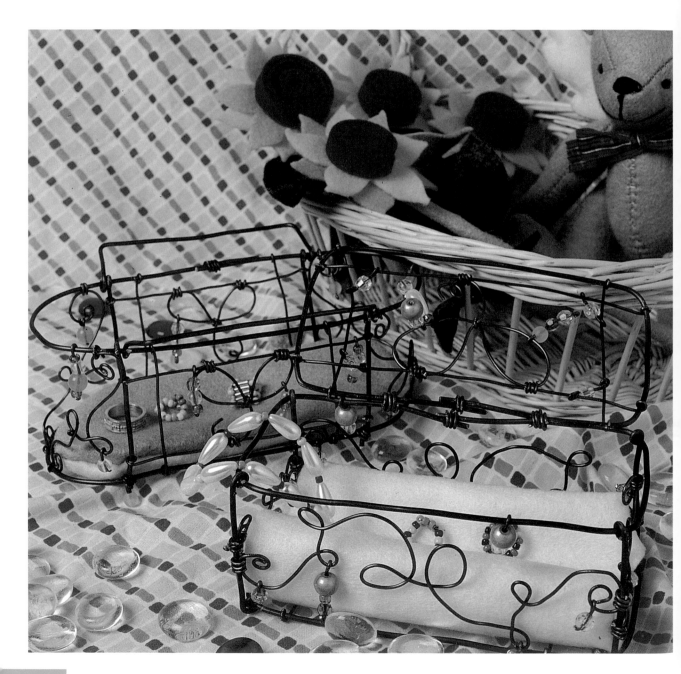

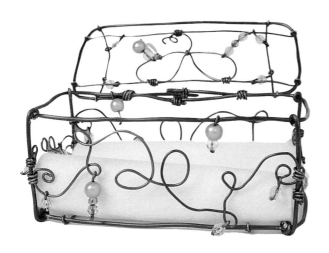

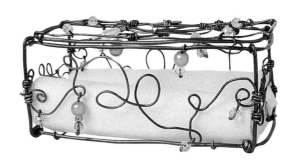

1 折出長方形的大小。

2 用較細的鋁條來纏繞。

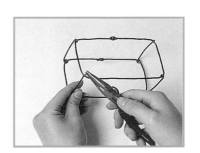

3 以老虎鉗纏繞使兩邊固定。

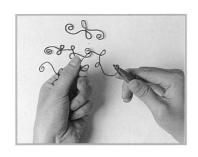

4 轉出裝飾形狀。

5 串出搭配的珠珠。

6 先將一邊彎起以便之後的連接。

7 將適才的珠珠勾在盒子上，以老虎鉗夾緊。

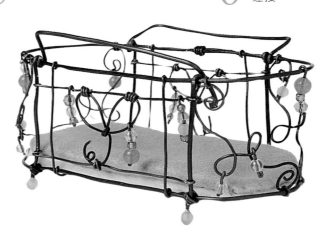

甜心盒子

HONEY BOX

滿滿的糖果在HONEY盒子裡，有可愛造型
的棒棒糖，有愛心形狀的小糖果，有巧克
力，牛奶口味的牛奶糖，還有各式各樣的
星座糖，你喜歡吃哪一種。

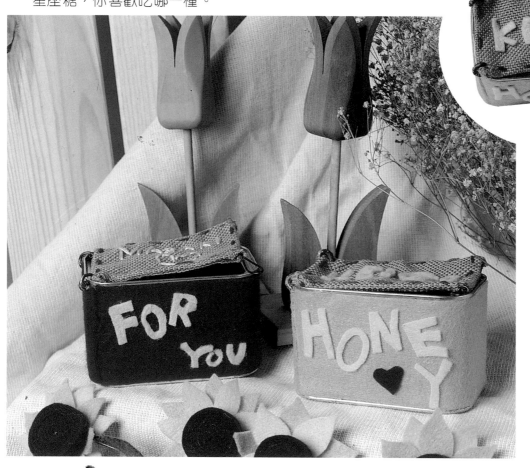

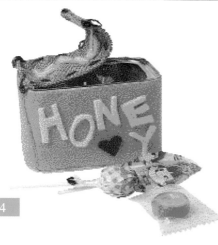

1 將鐵盒洗淨晾乾。

2 於盒子上釘上二個洞孔，以
做為開關。

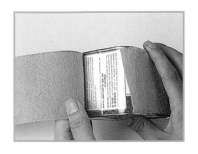

3 以不織布來包裝鐵盒的內外。

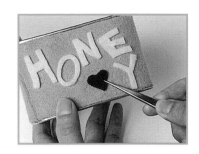

4 加上以不織布剪裁的字體。

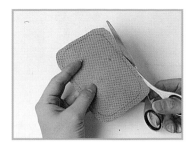

5 依鐵盒盒形剪下一塊較大的布料。

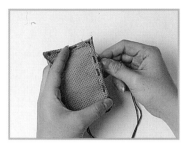

6 其邊緣以繡線縫紉。

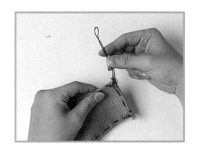

7 以鋁條穿過布料。

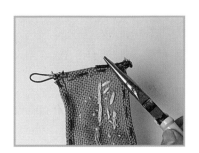

8 交角處則以老虎鉗銜接。

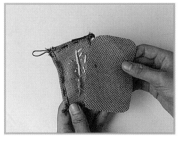

9 再以一塊布料貼於背面，較顯完整。

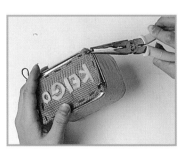

10 開闔的設計，則以鋁條穿過布料與鐵盒連接。

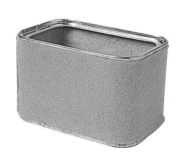

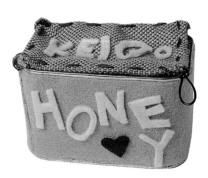

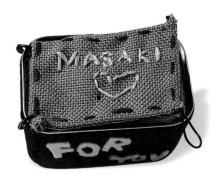

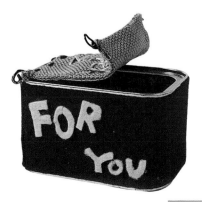

相框主義

PICTURE FRAME PRINCIPLE

最喜歡和朋友照相的我,要把最有紀念價
值的相片,放在屬於自己獨特的相框裡。

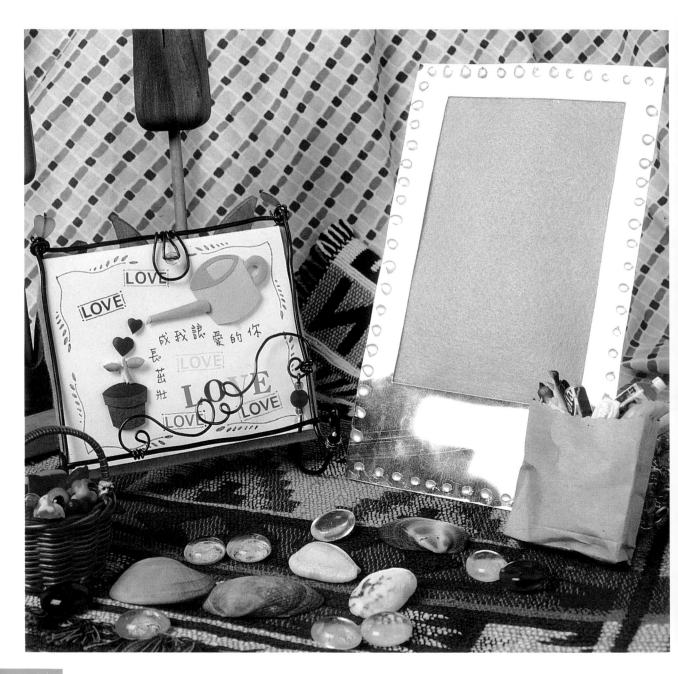

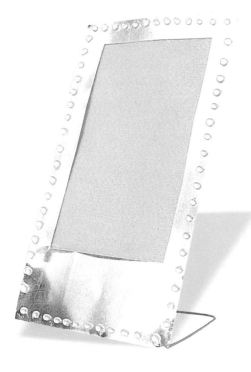

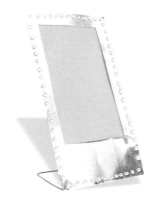

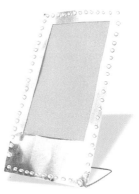

1 剪下要用的鋁片。

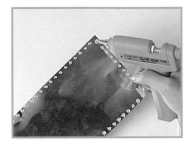

2 以熱熔膠點飾邊框。

3 以刀片割下造形的形狀。

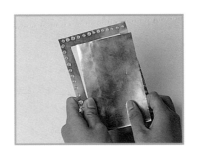

4 將割過的地方摺開。

5 剪下需要大小的不織布。

6 用相片膠將不織布貼於相框上。

7 彎折出底座形狀。

8 以熱熔膠加以固定之。

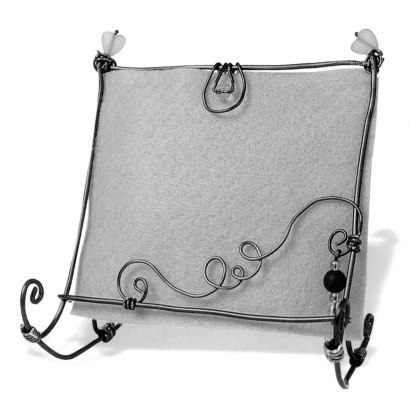

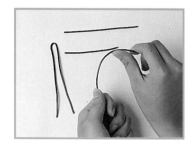

1 先折出造型形狀。

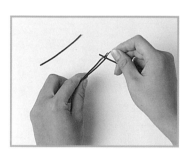

2 將支柱與支幹相接。

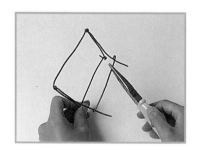

3 直接將鋁條往內勾以相接。

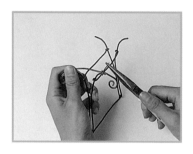

4 底座以較細的鋁條纏繞固定。

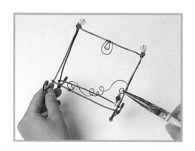

5 將已掛上珠珠的圖形和框架相連。

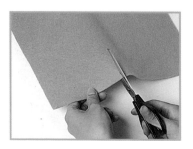

6 裁下與相框大小相同的不織布。

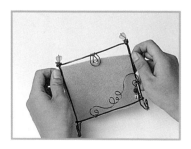

7 將不織布夾在夾縫中則完成。

啤 酒 鐘
BEER CLOCK

滴答滴答的鐘擺迴盪在耳邊,啤酒的酒精
濃度絲毫不曾影響到它的速度,流動著
的,不只是啤酒,而是無止境的時間。

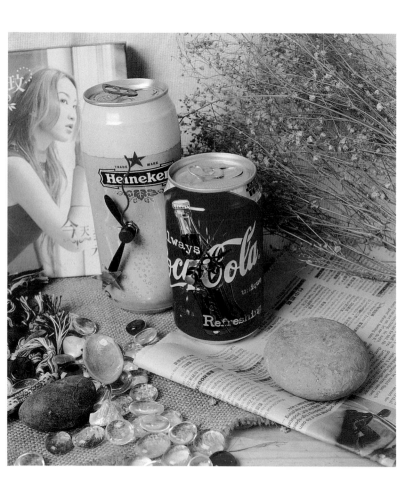

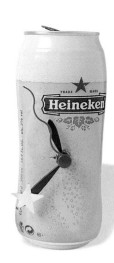

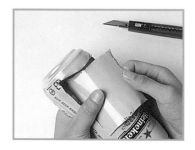

1 將鋁罐背面切出一個洞。

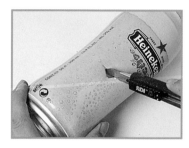

2 再於正面挖出一個洞孔,以
適放置時鐘的機心。

3 將時針、分針稍做修飾。

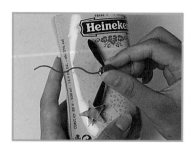

4 最後再將其放置於正面即
完成。

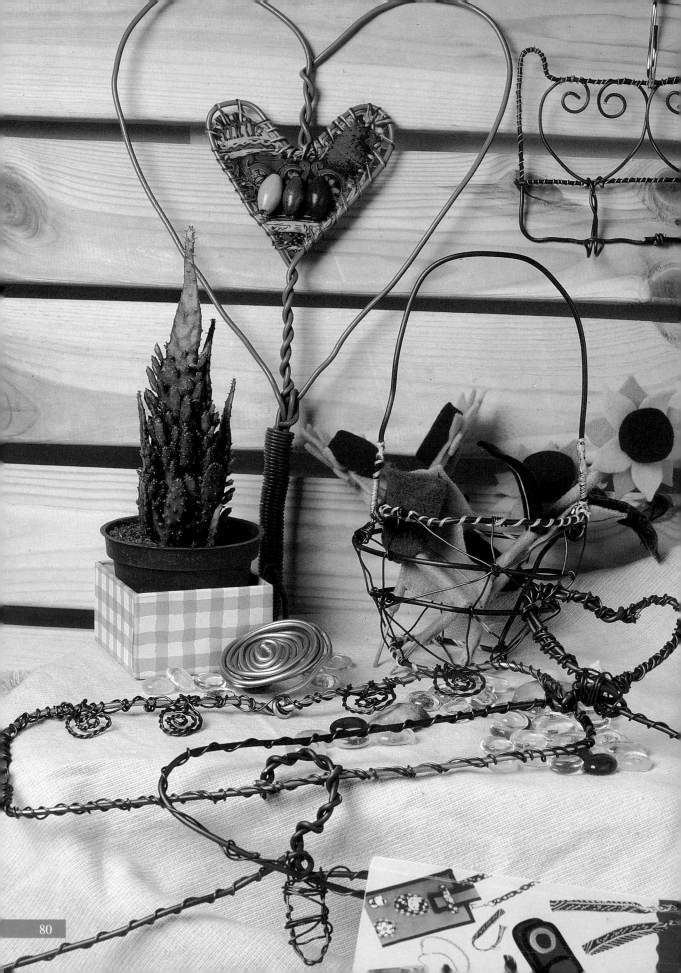

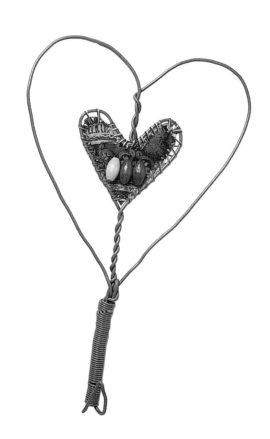

品 味 空 間

心情信箱

MOOD MAILBOX

國中的小寶，高中的小胖，他們寄來的
信，我都特別放在這個信箱裡。

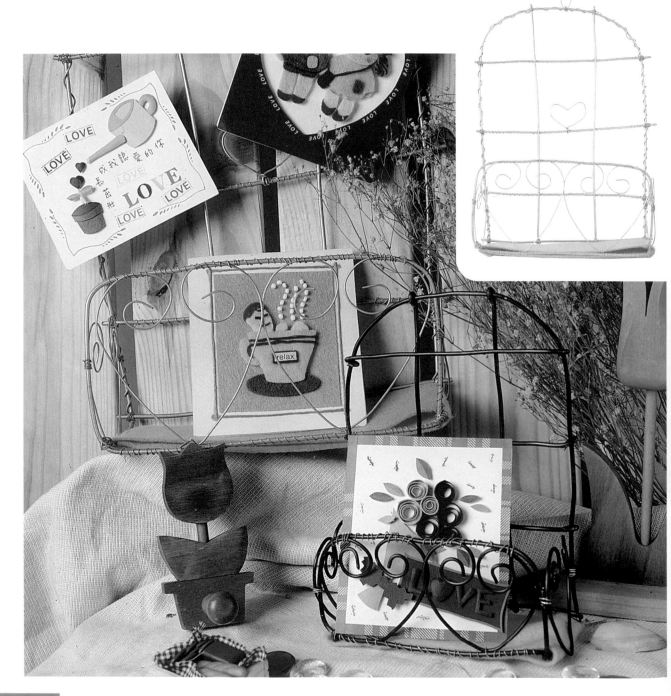

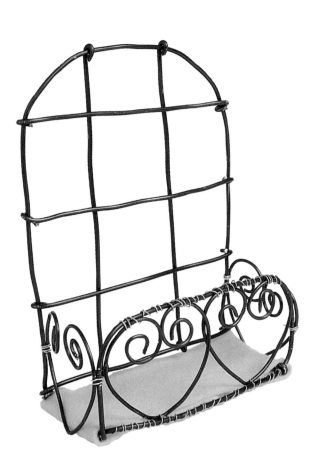

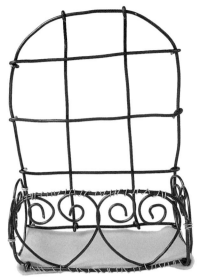

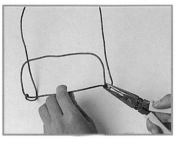

1 折出外框的形狀。

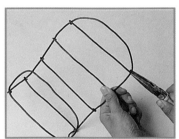

2 以老虎鉗剪出要用的鋁條纏繞。

3 再以較細的鋁條折出愛心圖形。

4 用細鐵絲將愛心纏繞在前面。

5 兩邊也各以細鐵絲纏一個愛心。

6 剪下要用的不織布。

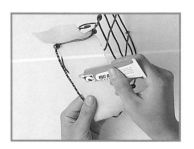

7 將剪下的布以相片膠黏合固定。

愛的掛勾

LOVE HOOK

還記得我和他第一次出去買的鑰匙圈,小
袋子,小錢包....,我都會把它掛在上
面。

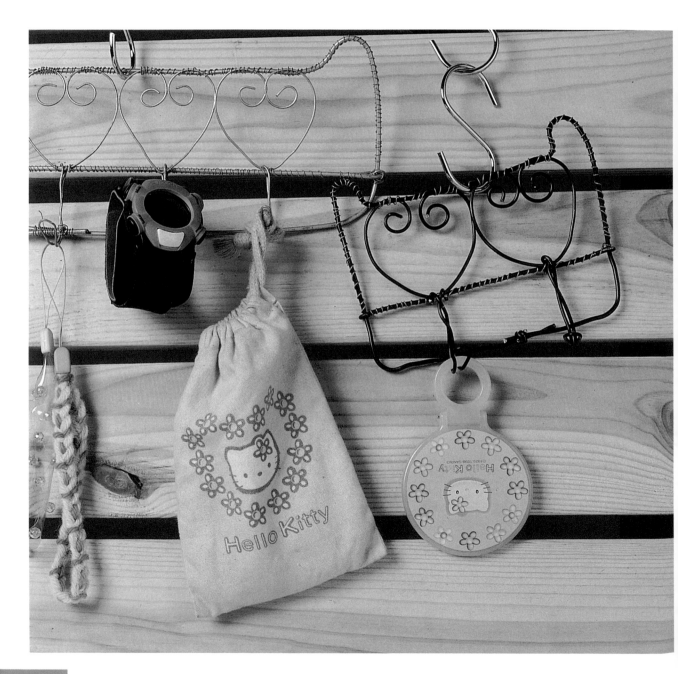

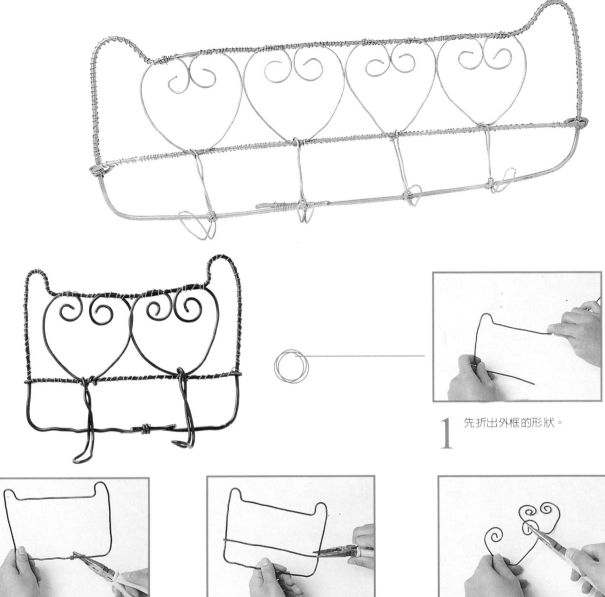

1 先折出外框的形狀。

2 再以較細鋁條纏繞固定。

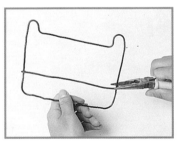

3 剪出要用的鐵絲,以老虎鉗固定。

4 折出心形形狀。

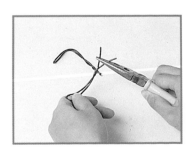

5 再以鐵絲纏繞周圍以固定愛心。

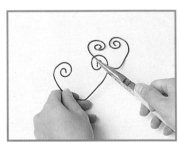

6 做出掛勾的形狀。

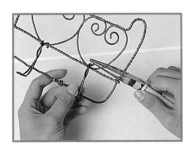

7 以老虎鉗繞緊以固定。

布衣掛勾

CLOTH HOOK

堅韌的外表下，包裹著的是柔軟的心腸，
布衣的心情，是隱藏著不安的情緒。

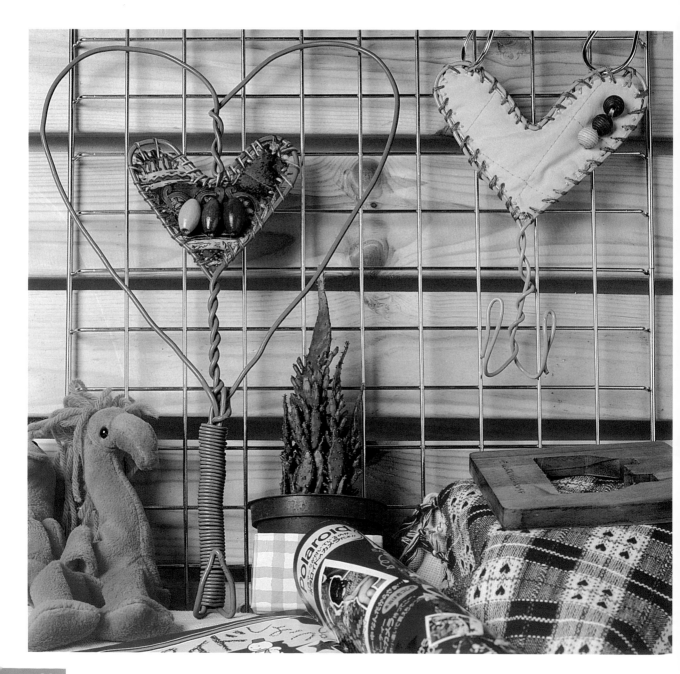

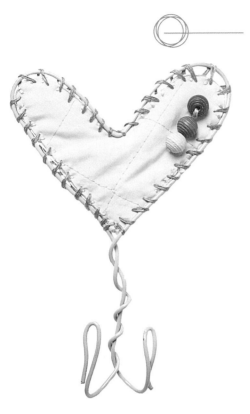

1 以老虎鉗彎繞粗鐵絲。

2 上漆前先固定出掛勾造型。

3 以噴漆噴上色彩。

4 布料依鐵絲的造型剪出大小。

5 先將其縫紉起來。

6 最後再與鐵絲縫合,也可以縫些珠珠或釦子做裝飾。

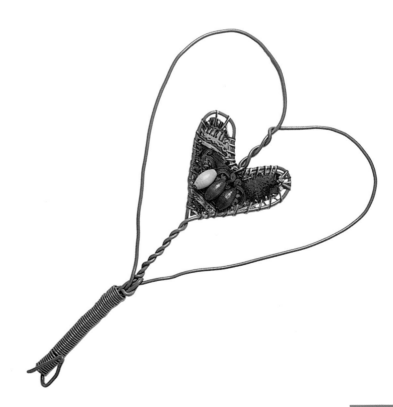

雜誌衣架

MAGAZINE CASEMENT

本來衣架是用來掛衣物的，但也可以把它
拿來吊掛雜誌，因為雜誌是自己的收集，
將它吊掛在自己做造型的衣架，更顯難
得。

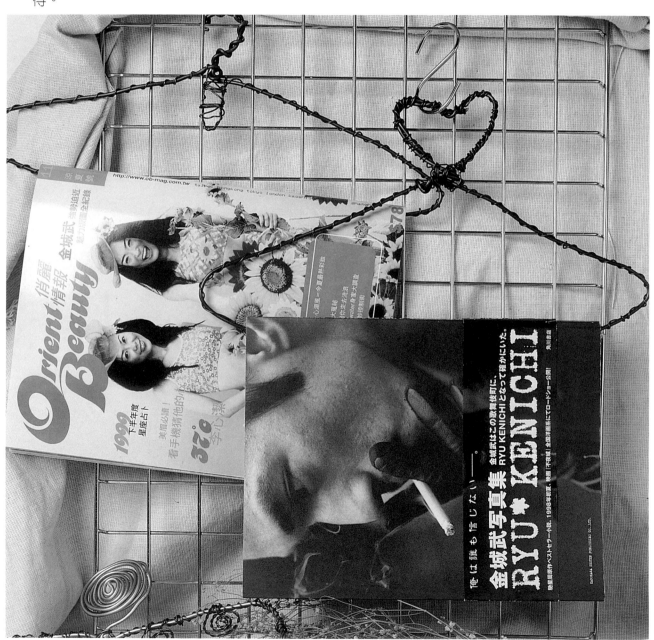

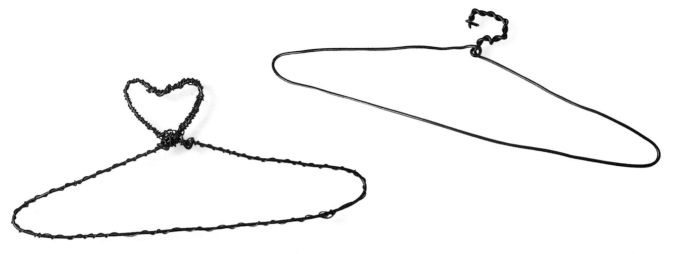

1 以鋁條來做衣架,易於彎折造型。

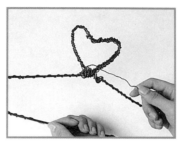

2 以細鋁條來做裝飾。

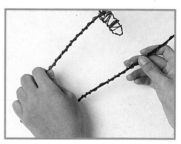

3 最後將它整理成型即完成。

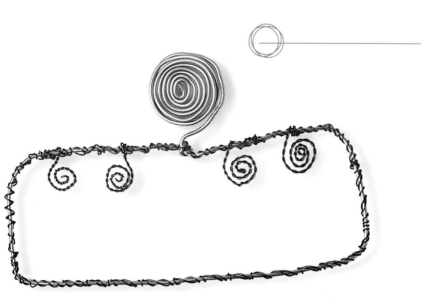

1 方形的造型衣架也是選擇以鋁條定型。

2 噴上金色噴漆使之更有造型。

窩心水架

CAREFUL CASEMENT

多喝水可以垂釣靈感，不讓感覺的花枯
萎。讓全身創意的細胞繼續的流動，跑的
更自由；架上一沁清涼的水，我和自己的
動力，一起加油！

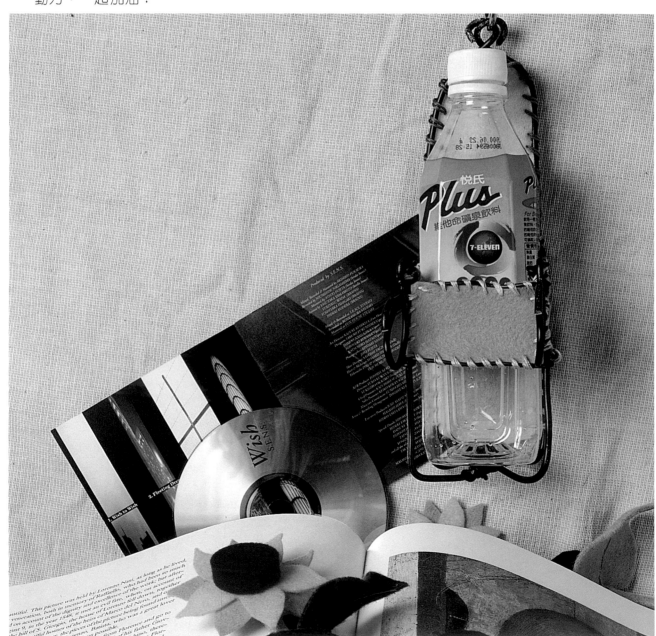

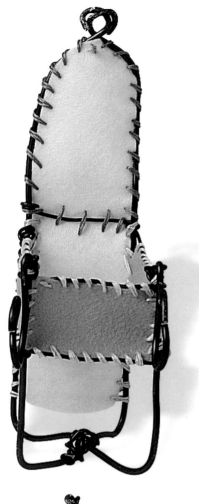

1 以兩段鋁條作骨架。

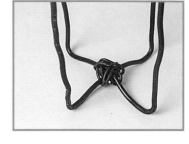

2 底端先綑上細鋁條以固定。

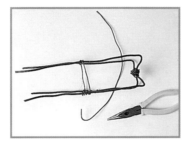

3 再以細鋁條固定骨架形狀。

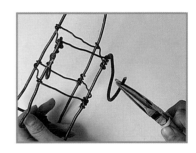

4 將同側的鋁條做不同的處理。

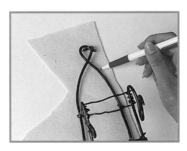

5 依骨架形狀畫出布料大小。

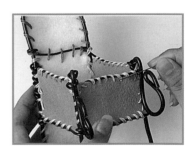

6 依喜好一一縫紉即完成。

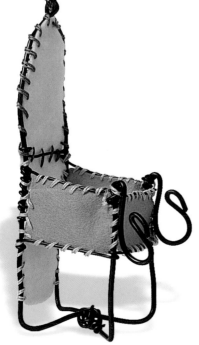

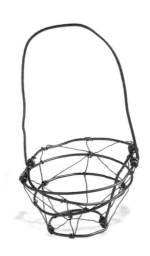

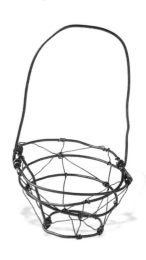

心情布筒

MOOD SLEEVE

先把焦燥的心情丟進筒子裡,然後忘記。
再假裝閒適,可能過了一會兒,心情真的
變好了,最後等到想起了,也無所謂了
吧!

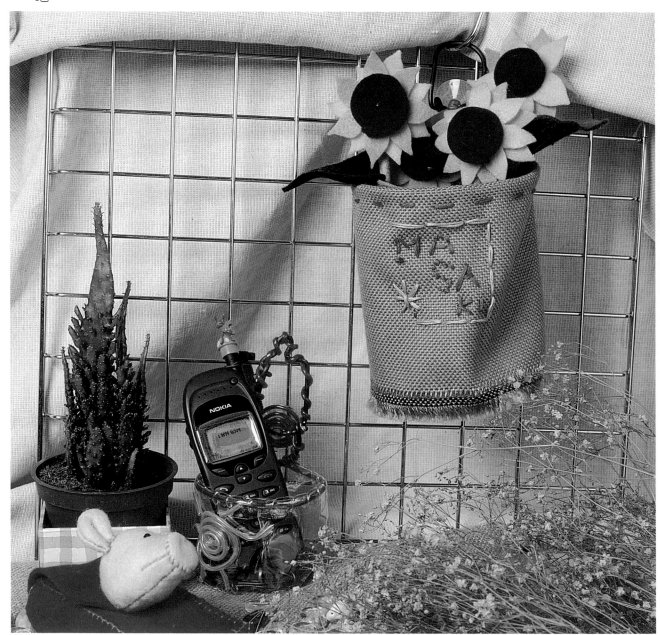

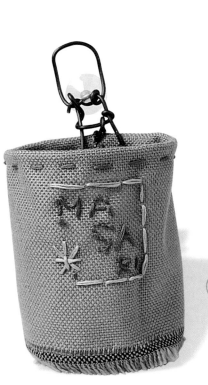

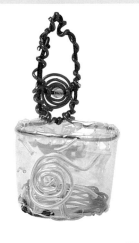
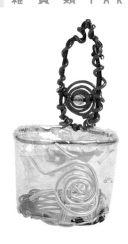

1　吸盤是主要的連接。

2　先剪下一段長形的布料。

3　於一端布料內折並縫合，其寬度須可穿過粗鋁條。

4　可於布料上做些圖樣。

5　鋁條穿入布料內，將其彎曲成一圓筒狀。

6　底部則剪下同大小的圓形布料，並以熱熔膠黏合。

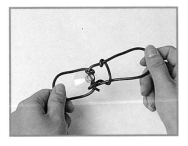

7　掛勾部分則運用了鋁條來結合吸盤。

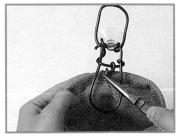

8　最後再與布筒結合即完成。

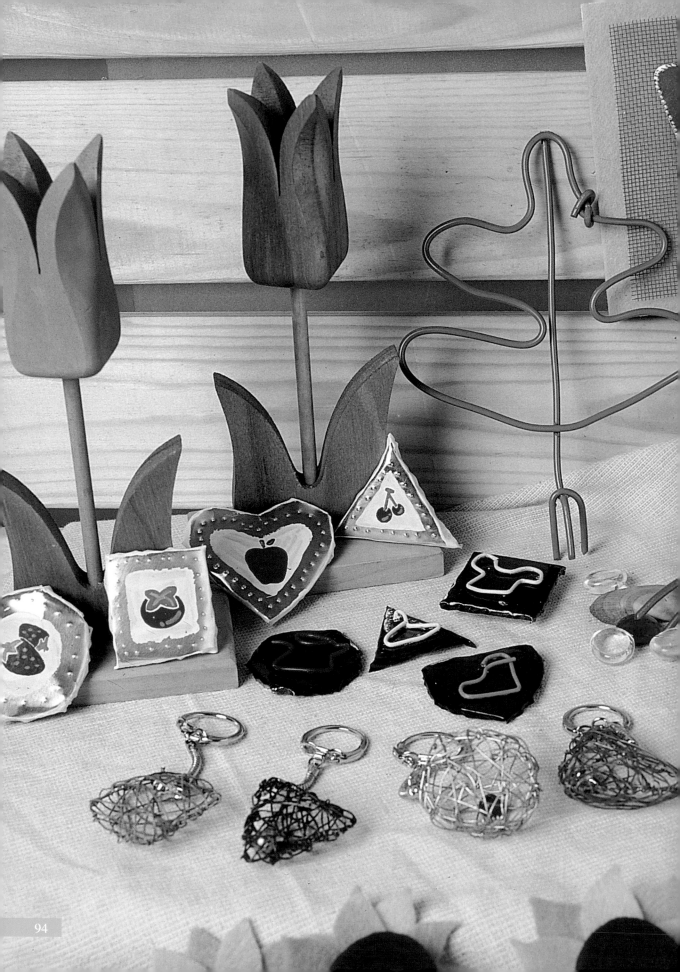

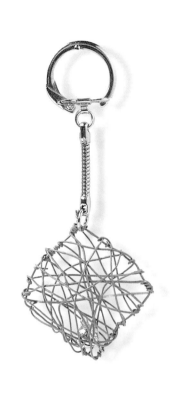

生 活 奇 想

鐵的鑰匙圈

KEY LOOP
OF IRON

叮噹！叮噹！叮噹！在互相纏繞的鐵絲
中，放了一個小鈴噹，還會不時發出叮噹
的聲音，真是十分特別。

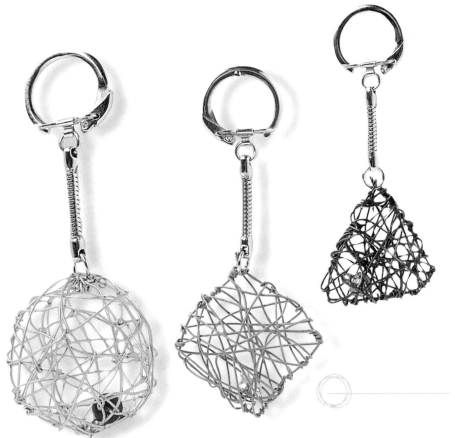

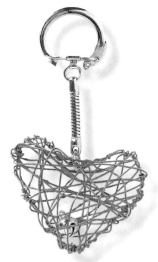

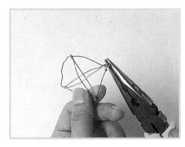

1　先用較粗的鐵絲折出有厚度的鐵架。

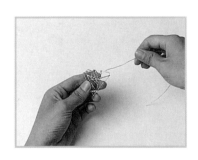

2　用較細的鐵絲不斷纏繞，將空隙縮小。

3　纏繞時，沿著骨架繞一圈固定。

4　噴上自己喜歡的顏色。

5　將有顏色的鈴噹放進裡面。

6　將買來的鑰匙圈上的鐵環拉開。

7　再將鑰匙圈夾緊則完成。

百變花叉

VARIETY FORK

花叉支持著花草向上攀延的力量，鼓勵著
生存的勇氣，生命是難得的可貴，活下去
這件事，是要互相扶持的，沒有理由。

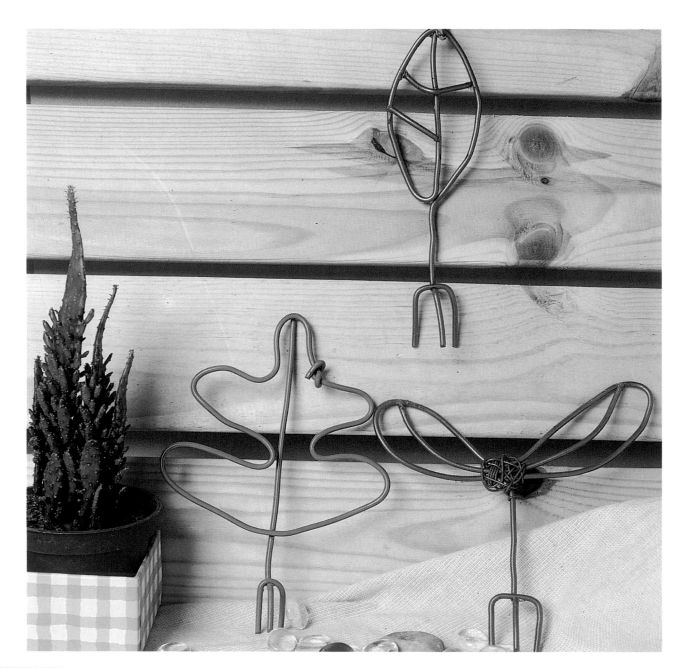

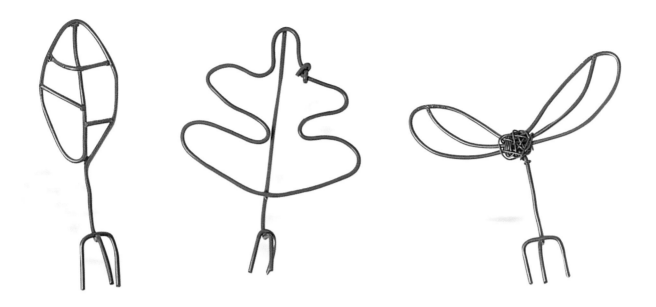

1　以鋁條彎折出造型。

2　熱熔膠用來黏接鋁條。

3　底部則以三腳叉來表現。

4　噴上漆前,必先做好造型。

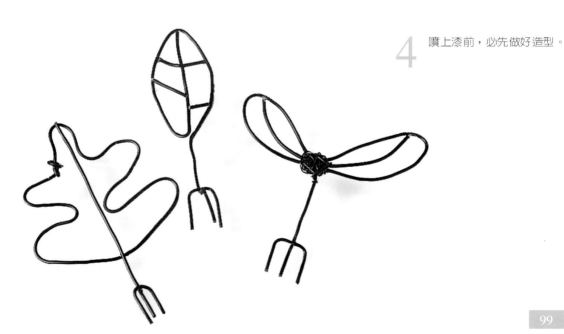

個性卡片

PERSONALITY CARDS

有個性的問侯與祝福，在卡片上，也在一
筆一刀的心血中，我和我的個性，讓你這
麼體會的，是最誠懇的關心。

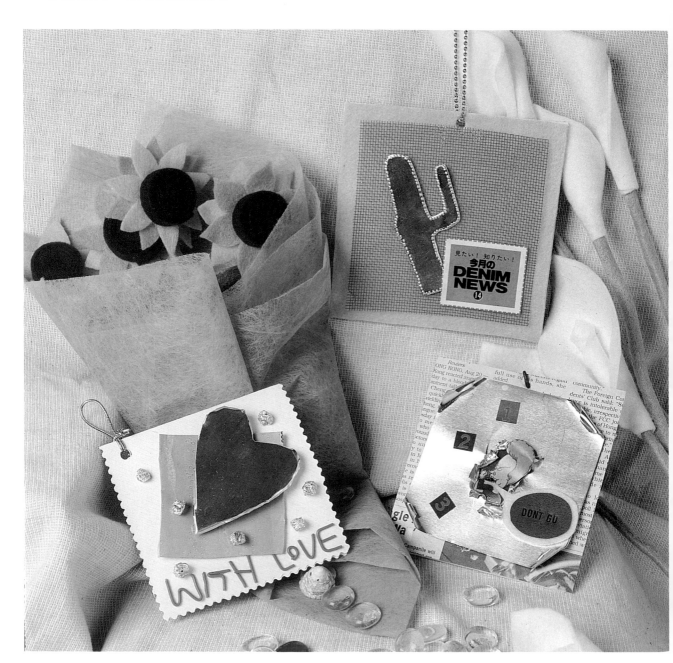

1 將剪下的鐵網噴上其他的顏色。

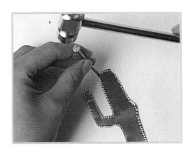

2 仙人掌的邊緣以鐵釘敲出立體感。

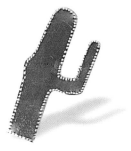

3 翻至正面，其方才敲打處，便是凸出立體了。

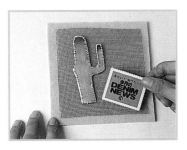

4 將鐵網、仙人掌黏貼於布料上，並加以雜誌紙的裝飾。

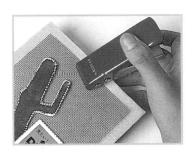

5 在卡片上打上一個洞，並串上鍊子，即成了一張特別的卡片了。

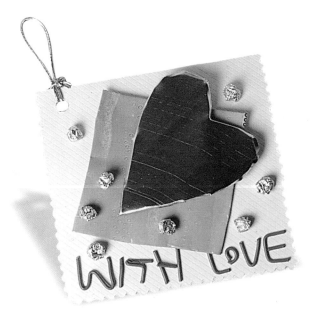

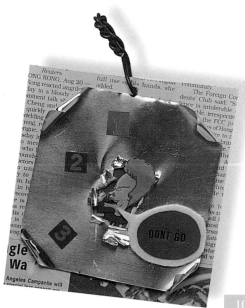

小吸鐵

SMALL MAGNET

用自己做的小吸鐵夾著自己的留言給別人
看,那種感覺,真是不錯。

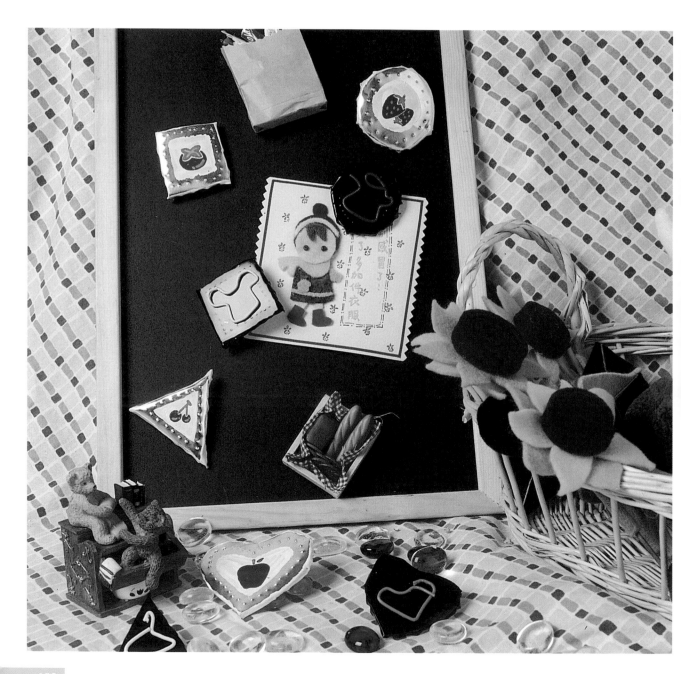

1 剪下要用的鋁片。

2 用老虎鉗折出厚度。

3 用鐵槌釘出形狀。

4 以壓克力顏料和白膠混合以便塗顏色。

5 塗上自己喜歡的圖形。

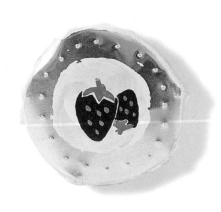

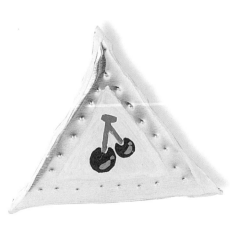

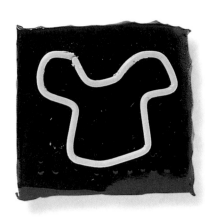

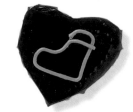

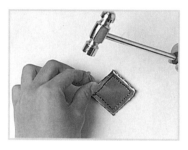

1　剪下需要形狀的鋁片。

2　用老虎鉗折出厚度。

3　用鐵槌釘出形狀。

4　以噴漆噴上一層底色。

5　以有色的迴紋針折出喜歡的圖案。

6　再以相片膠黏貼。

7　以泡棉膠將吸鐵黏在背後。

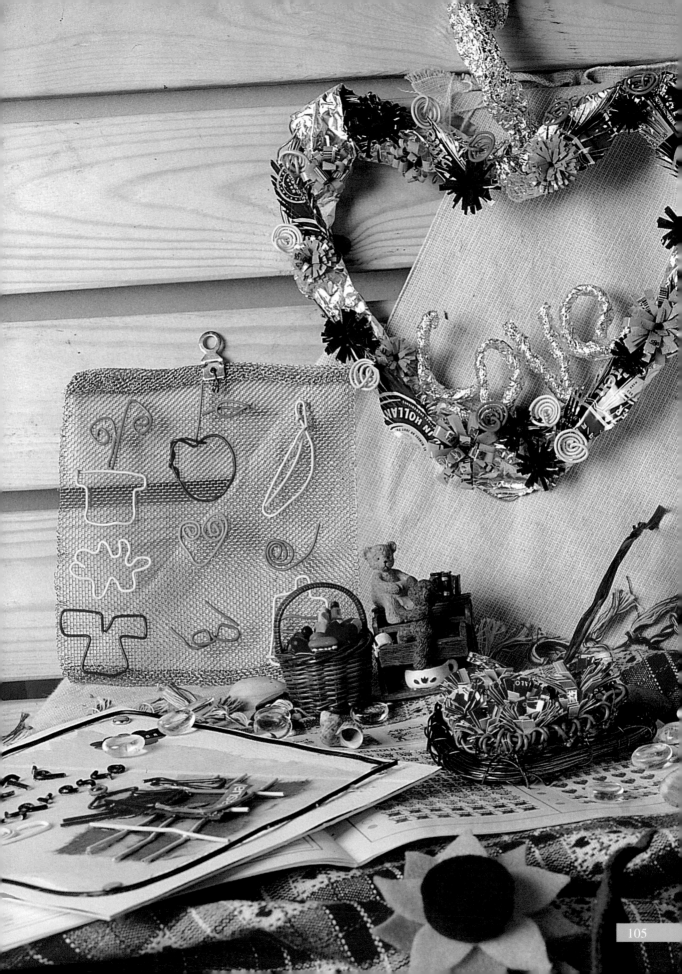

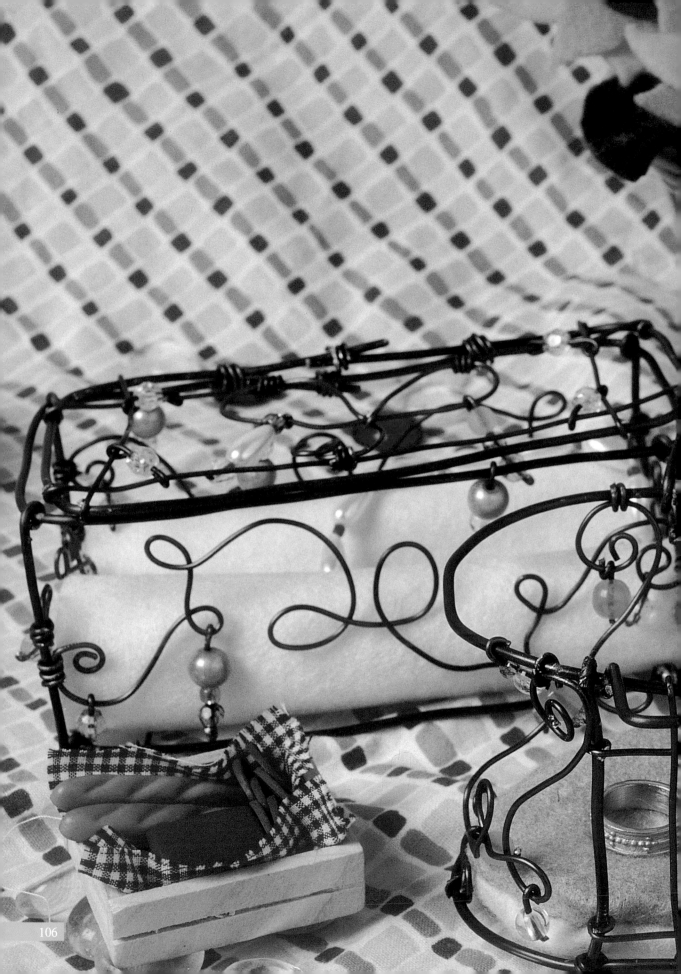

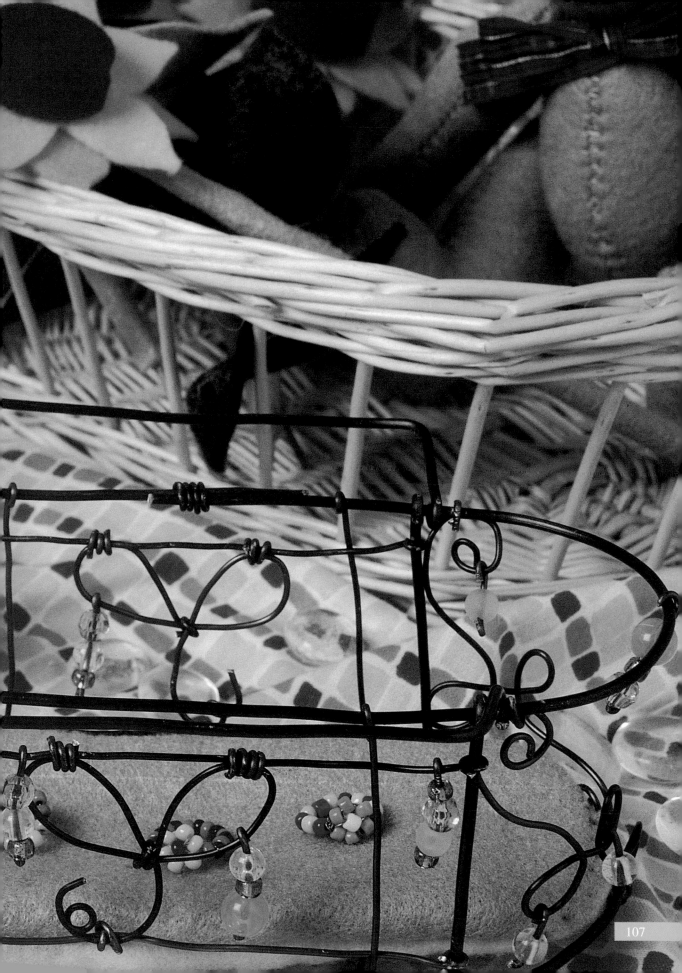

北星信譽推薦・必備教學好書

日本美術學員的最佳教材

定價／350元	定價／450元	定價／450元	定價／400元	定價／450元

循序漸進的藝術學園；美術繪畫叢書

定價／450元	定價／450元	定價／450元	定價／450元

最佳工具書

・本書內容有標準大綱編字、基礎素
描構成、作品參考等三大類；並可
銜接平面設計課程，是從事美術、
設計類科學生最佳的工具書。
編著／葉田園　　定價／350元

名家序文摘要

名家創意

包裝 海報 識別 設計

北星圖書
新形象

震憾出版

名家創意識別設計

陳木村先生（中華民國形象研究發展協會理事長）

這是一本用不同手法編排，真正屬於CI的書，可以感受到此書能讓讀者用不同的立場，不同的方向去了解CI的內涵。

名家創意包裝設計

陳永基先生（陳永基設計工作室負責人）

「消費者第一次是買你的包裝，第二次才是買你的產品」，所以現階段行銷策略、廣告以至包裝設計，就成為決定買賣勝負的關鍵。

名家創意海報設計

柯鴻圖先生（台灣印象海報設計聯誼會會長）

國內出版商願意陸續編輯推廣，闡揚本土化作品，提昇海報的設計地位，個人自是樂觀其成，並予高度肯定。

名家・創意系列 ①

識別設計

——識別設計案例約140件

◎編輯部　編譯　◎定價：1200元

此書以不同的手法編排，更是實際、客觀的行動與立場規劃完成的CI書，使初學者、抑或是企業、執行者、設計師等，能以不同的立場，不同的方向去了解CI的內涵；也才有助於CI的導入，更有助於企業產生導入CI的功能。

名家・創意系列 ②

包裝設計

——包裝案例作品約200件

◎編輯部　編譯　◎定價800元

就包裝設計而言，它是產品的代言人，所以成功的包裝設計，在外觀上除了可以吸引消費者引起購買慾望外，還可以立即產生購買的反應；本書中的包裝設計作品都符合了上述的要點，經由長期建立的形象和個性對產品賦予了新的生命。

名家・創意系列 ③

海報設計

——海報設計作品約200幅

◎編輯部　編譯　◎定價：800元

在邁入已開發國家之林，「台灣形象」給外人的感覺卻是不佳的，經由一系列的「台灣形象」海報設計，陸續出現於歐美各國中，為台灣掙得了不少的形象，也開啟了台灣海報設計新紀元。全書分理論篇與海報設計精選，包括社會海報、商業海報、公益海報、藝文海報等，實為近年來台灣海報設計發展的代表。

企業識別設計

Corporate Indentification System

CIS

DESIGN

林東海・張麗琦 編著

新形象出版事業有限公司

創新突破・永不休止　　　　　　　　　　　　定價450元

新形象出版事業有限公司

北縣中和市中和路322號8F之1／TEL：(02)920-7133／FAX：(02)929-0713／郵撥：0510716-5 陳偉賢

總代理／北星圖書公司

北縣永和市中正路391巷2號8F／TEL：(02)922-9000／FAX：(02)922-9041／郵撥：0544500-7 北星圖書帳

門市部：台北縣永和市中正路498號／TEL：(02)928-3810

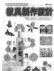 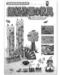 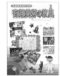 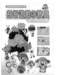

 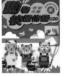 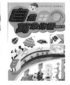

國家圖書館出版品預行編目資料

鋁線與金屬：創意輕鬆做/新形象編著.--
第一版.-- 台北縣中和市：新形象，2006[
民95]
　　面 ： 公分--（手創生活：1）
　ISBN 978-957-2035-85-6（平裝）
　1. 美術　2. 金工藝術
　999.8　　　　　　　　　95016805

鋁線與金屬　創意輕鬆做

出版者　新形象出版事業有限公司
負責人　陳偉賢
　地址　台北縣中和市235中和路322號8樓之1
　電話　(02)2927-8446　(02)2920-7133
　傳真　(02)2922-9041

編著者　新形象
美術設計　黃筱晴、虞慧欣、吳佳芳、戴淑雯、余文斌、許得輝
執行編輯　黃筱晴、虞慧欣
電腦美編　黃筱晴
製版所　興旺彩色印刷製版有限公司
印刷所　皇甫彩藝印刷股份有限公司

總代理　北星圖書事業股份有限公司
　地址　台北縣永和市234中正路462號5樓
　門市　北星圖書事業股份有限公司
　地址　台北縣永和市234中正路498號
　電話　(02)2922-9000
　傳真　(02)2922-9041
　網址　www.nsbooks.com.tw
郵撥帳號　0544500-7北星圖書帳戶
本版發行　2006 年 10 月　第一版第一刷
　定價　NT$ 299 元整